玖住 著
Sideranch 編

凹凸女體繪畫祕訣

脂肪與汗毛造就的陰影和曲線

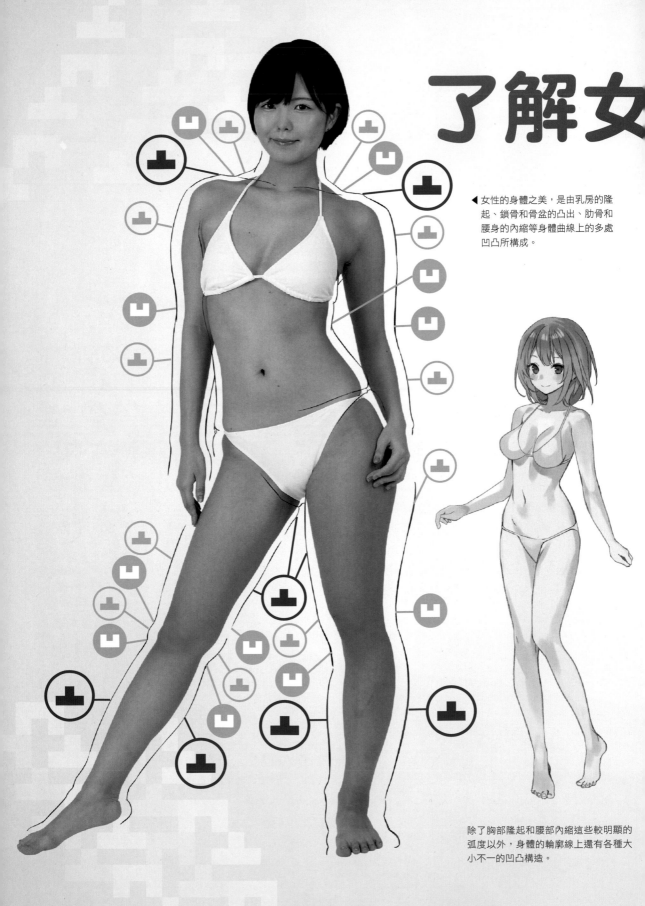

了解女

▶女性的身體之美，是由乳房的隆
起、鎖骨和骨盆的凸出、肋骨和
腰身的內縮等身體曲線上的多處
凹凸所構成。

除了胸部隆起和腰部內縮這些較明顯的
弧度以外，身體的輪廓線上還有各種大
小不一的凹凸構造。

性軀體曲線的祕密

畫成虛構人物時，要注意凹凸起伏，像是強調胸部和臀部的圓潤形狀，同時加強腰身的內縮等等。

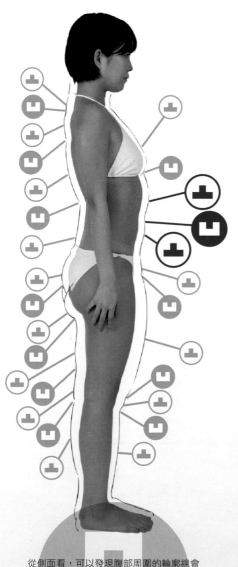

從側面看，可以發現腹部周圍的輪廓線會因脂肪而形成細微的凹凸，顯露出女性身體的柔美。

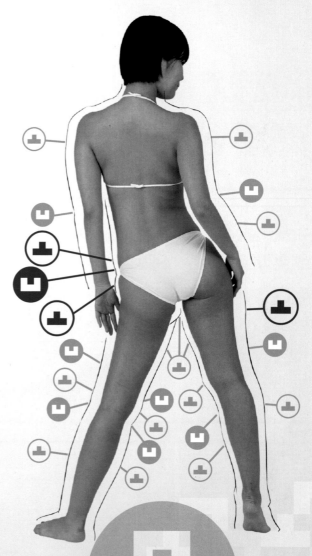

臀部的輪廓線會因泳衣或其他衣物，而出現向外隆起、向內勒緊等變化，展現出更鮮活的肉感。

皺紋、凹陷、扁塌……
脂肪更能襯托曲

人體是由骨骼、肌肉、脂肪所構成。其中，脂肪又會形成皺紋、凹陷、扁塌，是女體曲線的地基。

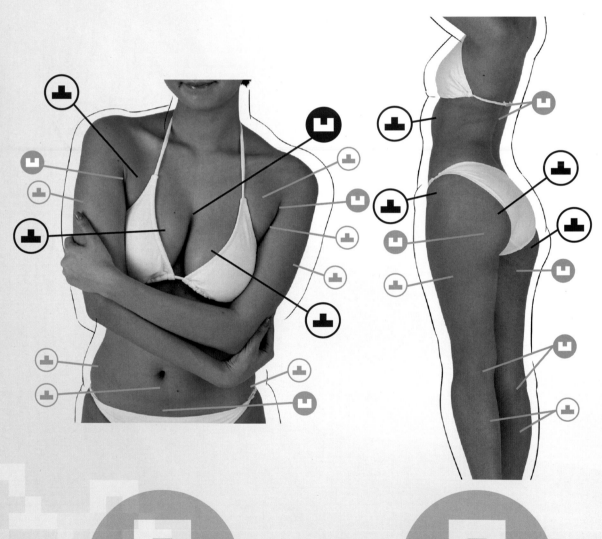

乳房是一團脂肪，構造就像是吊掛在胸廓上方往下垂的樣子。它的彈性、柔軟度和圓潤的形狀，都是女人味的象徵。

從側面看體幹，可以發現體幹因脂肪而形成好幾處皺紋和凹陷。脂肪會特別集中在腹部和臀部周圍。

線之美

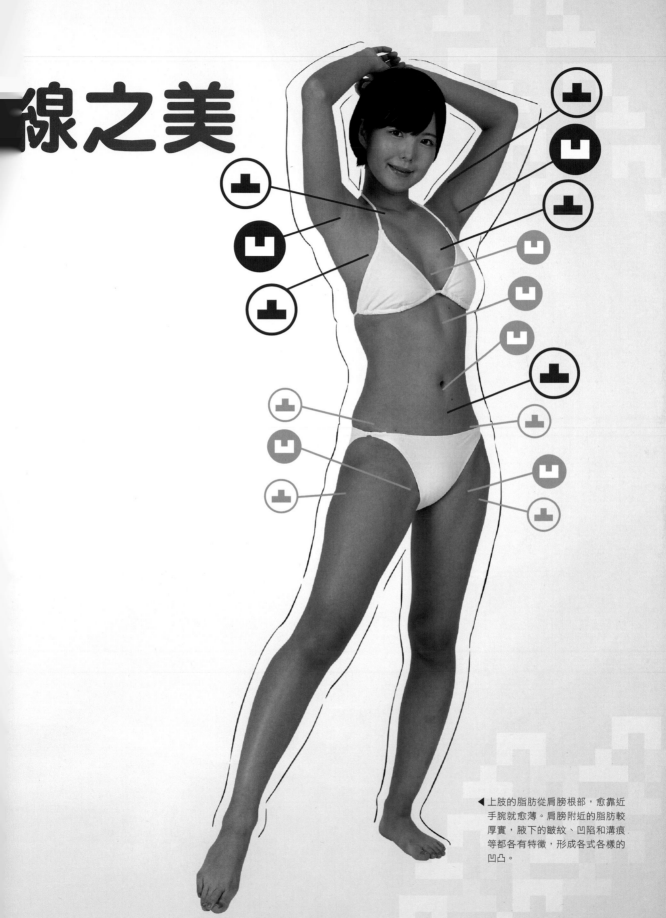

▲上肢的脂肪從肩膀根部，愈靠近手腕就愈薄。肩膀附近的脂肪較厚實，腋下的皺紋、凹陷和溝痕等都各有特徵，形成各式各樣的凹凸。

汗毛造成的女體曲線變化
運用陰影加深凹凸

為了讓曲線美更有立體感，最有效的方法是運用陰影來表現。體表的汗毛會反射光線，使輪廓線變得柔和、加深身體的凹凸。

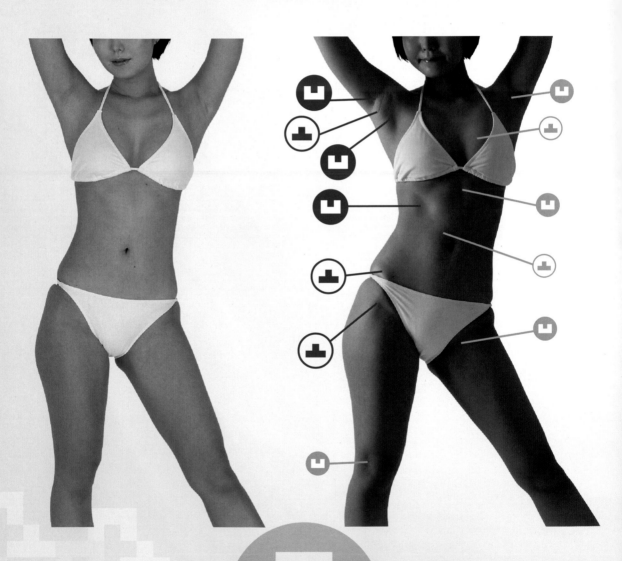

改變光源的位置和強度，就能特別強調腋下的皺紋和凹陷、胸廓下方的凹陷、髖關節的凸出，加深身體的凹凸。

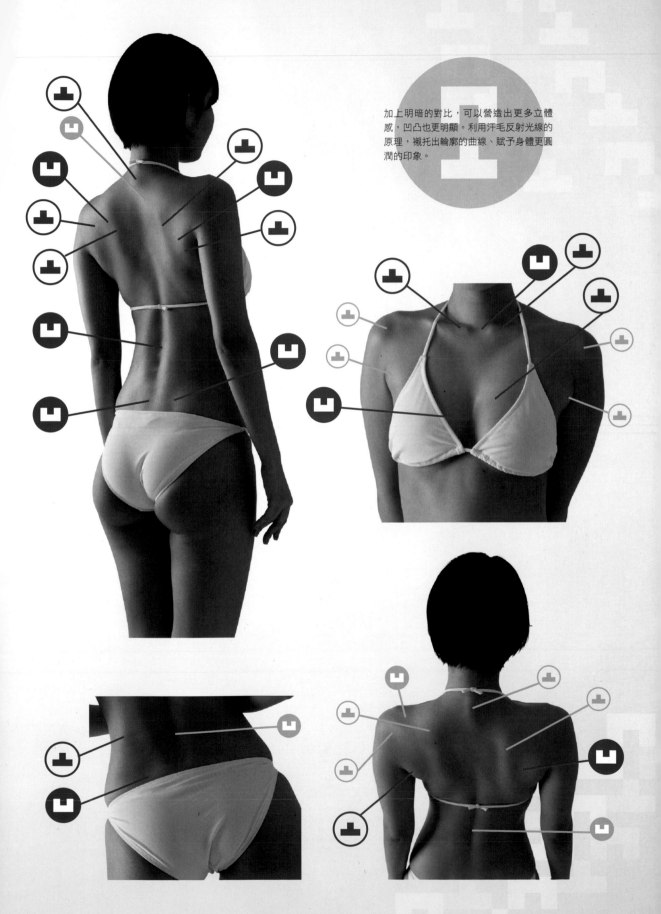

加上明暗的對比，可以營造出更多立體感，凹凸也更明顯。利用汗毛反射光線的原理，襯托出輪廓的曲線、賦予身體更圓潤的印象。

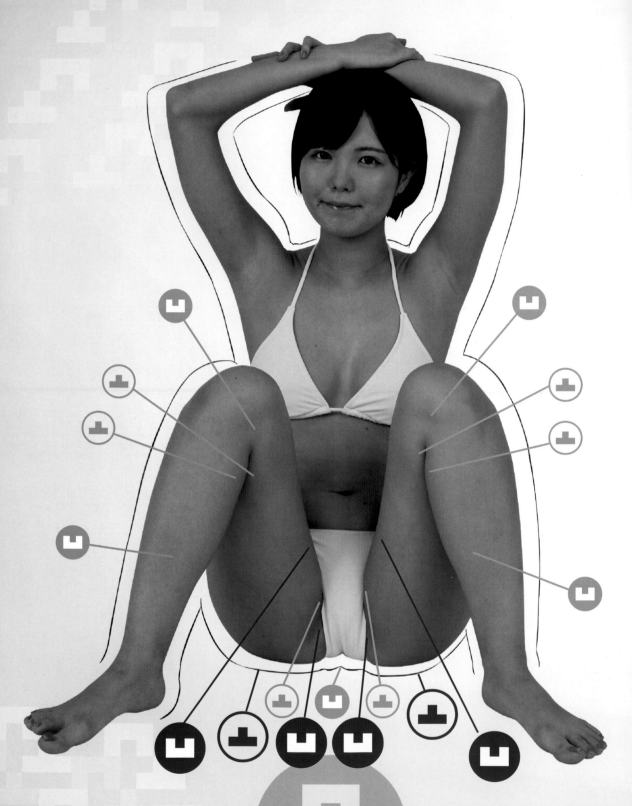

屈膝坐可以強調大腿和臀部的曲線。特別
是臀部的接地面會形成柔和渾圓的輪廓，
營造出女性的曲線美。

強調腰身的坐姿
臀部與大腿的曲線

坐姿是利用地面壓扁肉來製造腰身的曲線。尤其又以臀部和大腿最具象徵性，可以表現出富有彈性的肉感。

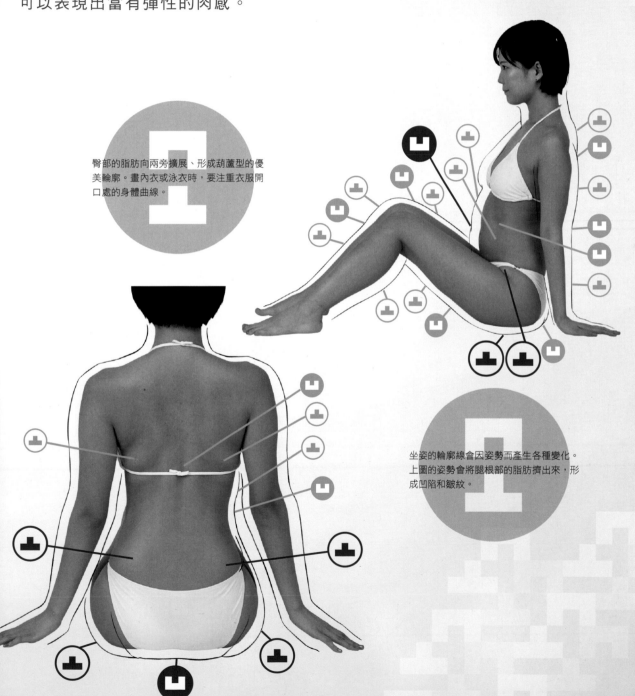

臀部的脂肪向兩旁擴展、形成葫蘆型的優美輪廓。畫內衣或泳衣時，要注重衣服開口處的身體曲線。

坐姿的輪廓線會因姿勢而產生各種變化。上圖的姿勢會將腿根部的脂肪擠出來，形成凹陷和皺紋。

鎖骨、肩胛骨、骨盆……
骨頭可點綴豐腴的

女體的肉感和柔美，會與身體表面浮現的鎖骨、肩胛骨、骨盆等堅硬骨頭的凸起形成對比，而更顯得豐潤。

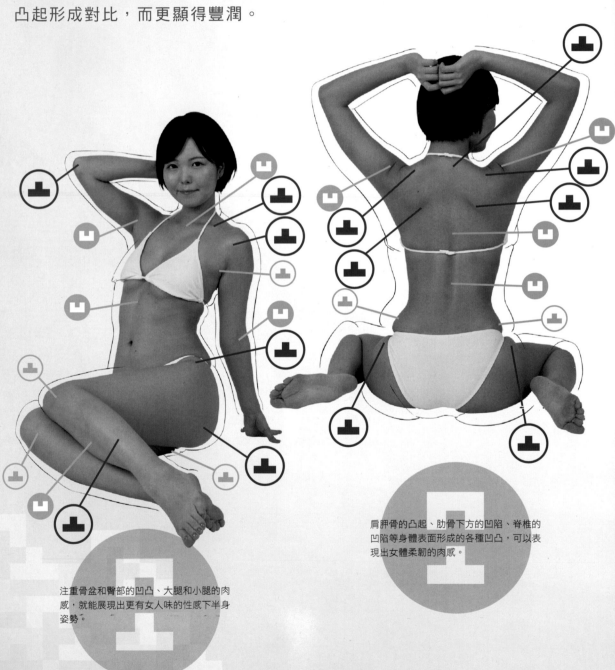

注重骨盆和臀部的凹凸、大腿和小腿的肉感，就能展現出更有女人味的性感下半身姿勢。

肩胛骨的凸起、肋骨下方的凹陷、脊椎的凹陷等身體表面形成的各種凹凸，可以表現出女體柔韌的肉感。

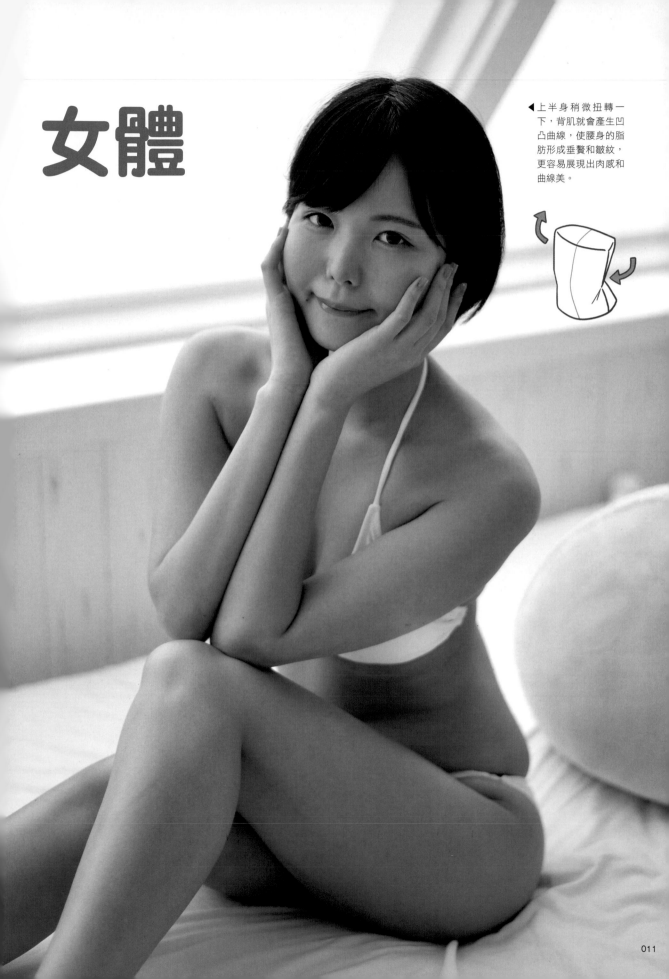

女體

▶上半身稍微扭轉一下，背肌就會產生凹凸曲線，使腰身的脂肪形成垂贅和皺紋，更容易展現出肉感和曲線美。

展現妖嬈流線體態的臥姿

骨盆和脊椎營造的

躺臥的姿勢會使身體出現許多接觸地面的支點，可以任意展現姿勢，製造各式各樣的凹凸，顯露出優美的輪廓線。

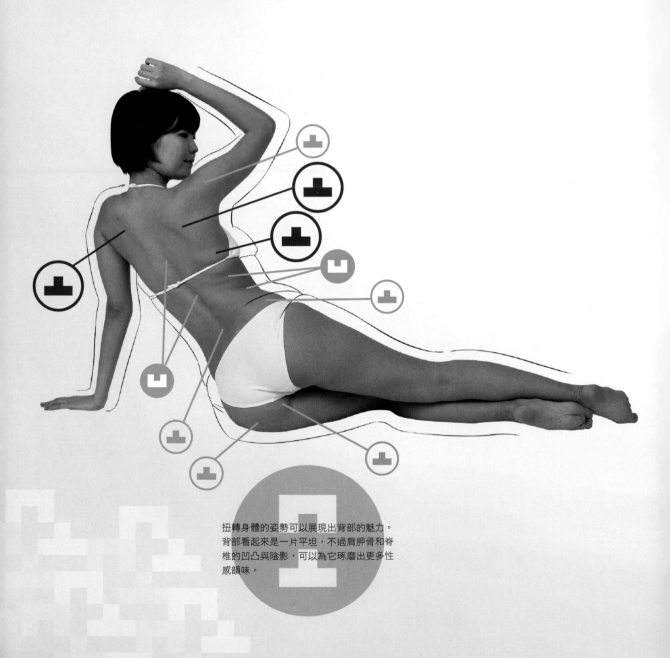

扭轉身體的姿勢可以展現出背部的魅力。背部看起來是一片平坦，不過肩胛骨和脊椎的凹凸與陰影，可以為它琢磨出更多性感韻味。

凹凸

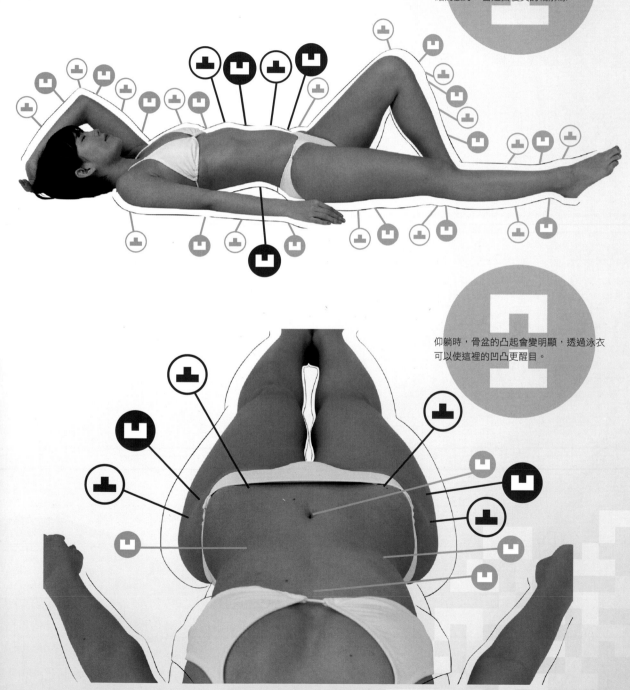

脊椎呈S形曲度，所以在仰躺的狀態下，背部並不會整片貼地。肋骨下方會形成內縮的腰身，營造出優美的輪廓線。

仰躺時，骨盆的凸起會變明顯，透過泳衣可以使這裡的凹凸更醒目。

俐落不造作的魅力
從背部到臀部的

趴臥的姿勢會壓扁身體正面的曲線，卻能展現出從背部到臀部最美的曲線，可以讓全身的曲線顯得清爽俐落。

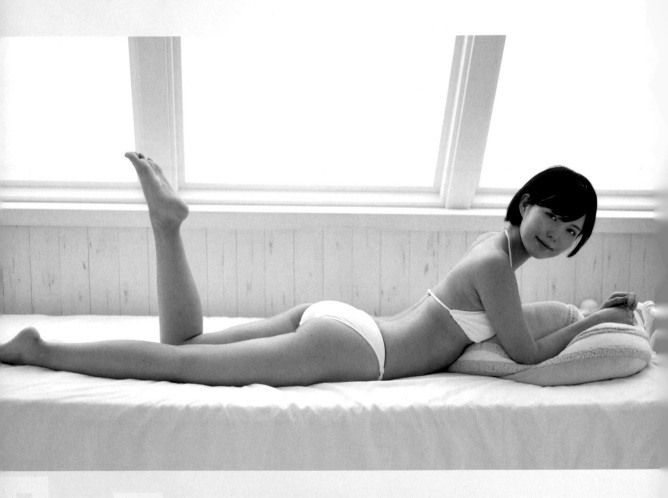

背部到臀部的輪廓線搭配陰影的效果，可以創造出更豐滿圓潤的女人味。

優美曲線

1
趴臥姿勢會使肩胛骨到脊椎、臀部的輪廓線更明顯。脊椎的凹溝也更醒目，更有立體感。

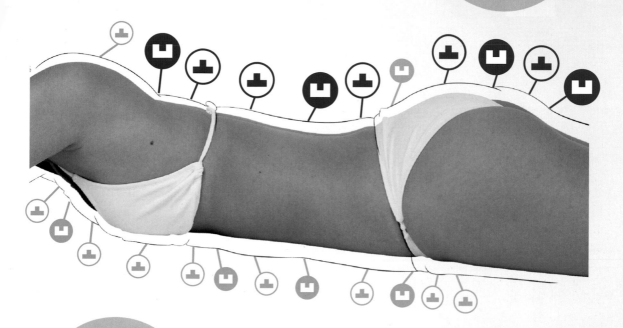

強調腰骨凹凸的翹臀姿勢。用特別的角度遮蔽身體的某些部位，可引人遐想、提高性感度。

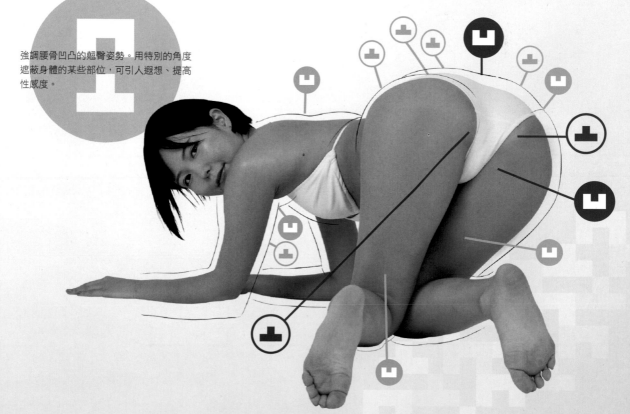

Model Profile

Personal Data

九条ねぎ

Negi Kujyo

Birthday: 5月18日
Body Size: H170 B 86 W58 H 96
Hobby: 賞鴨 動畫 電玩遊戲
SNS: https://twitter.com/negitan518
https://www.instagram.com/negi_kujyo/

Career

・SQUARE ENIX活動官方角色扮演者
・GBS Racing 賽車女郎
・fatifes細腰肥臀選美賽大獎
・海外珠寶商廣告特兒
・日清海鮮杯麵廣宣活動泳裝女郎
・HOBBY JAPAN CHARACTER FESTIVAL 主持人
・Salesforce World Tour Tokyo cornerstone 公司接待員
・樂天SUPER SALE LIVE TV SpringR girls
・Comic Market 94《關於我轉生變成史萊姆這檔事》官方角色扮演者
・CUSCO RACING 青年車隊形象女郎
・青年漫畫雜誌《Young Animal》書末寫真模特兒

另外還參與演出影片直播、兩部形象DVD、廣告模特兒等等。

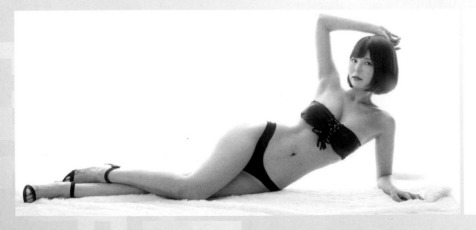

 前言

　　將女性畫得美麗又富有魅力，不僅是現役插畫家、漫畫家，同時也是有志投入業界的各方人士和學生普遍的課題。許多創作家會時時鑽研女性的身體畫法，努力加強技術，提高作品的品質。

　　坊間講解女性身體畫法的工具書多得不勝枚舉，本書的主旨也在於解說畫出漂亮女性的手法，不過書中會將醫學人體解剖圖所謂的骨骼和肌肉知識控制在最小限度，更著重於介紹畫出寫實又魅力十足的女性身體所需的實踐性技巧。

　　其中最值得關注的就是脂肪和陰影。女性身體的輪廓，基本上是以骨骼和肌肉的構造為基礎，但實際上更重要的卻是脂肪。

　　脂肪又分為皮下脂肪和內臟脂肪，靠近身體表面的皮下脂肪，會大幅影響外表。一般來說，女性身體的皮下脂肪比男性更多，所以女性的身體曲線可說是取決於皮下脂肪。換句話說，光是理解骨骼和肌肉的構造，並不能畫出寫實的女體。

　　此外，陰影也是非常重要的關鍵。人體的輪廓並不存在毫無起伏的直線和平面，而是由無數個大大小小的凹凸所構成。身體有迎光的部分和陰影的部分，投映其上的陰影也會大幅影響女性的軀體輪廓線。

　　本書參考了真實的女性模特兒身體曲線，彙整出女體的凹凸畫法。人體的凹凸起伏有無限多種形式，所以書中會先在CHAPTER 1和CHAPTER 2介紹全身比較大的凹凸曲線，再於CHAPTER 3介紹身體各部位的小凹凸，並以此為依據，解說如何畫出美麗又有魅力的女性。

　　但願各位讀者都能透過這本書，獲得全新的見解。

目録

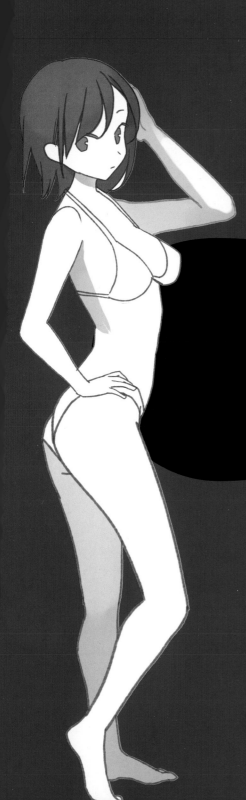

CHAPTER **1**

女性的身體
凹凸的奧祕

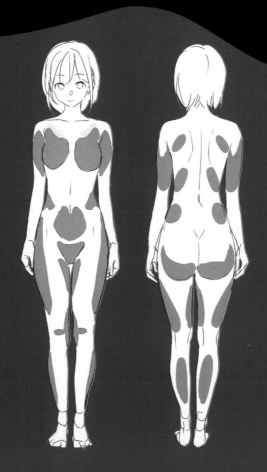

01 人體為什麼會有凹凸起伏呢？

人的身體為什麼會有這麼多向外凸、向內凹的地方呢？這裡就從身體的表面來解說你有所不知的人體凹凸。

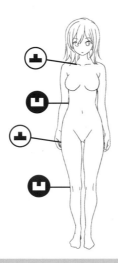

話說，人的身體為什麼有凹有凸呢？

因為有骨骼和肌肉啊。你看右頁，這就是女性骨骼和肌肉的分布結構圖，從骨骼圖可以看出，身體的輪廓會隨著骨頭的凸起和凹陷而變化。

真的耶！

肌肉圖也一樣。肌肉是帶動骨骼的組織，附著在骨頭上，所以肌肉的輪廓也會配合骨骼形成凹凸起伏喔。

可是，肌肉圖裡的腰和大腿不會太細嗎？而且也沒有胸部欸？

對！因為女性的身體含有很多脂肪，所以會比肌肉圖顯得更豐滿。而胸部就是脂肪，不能和骨骼與肌肉混為一談。

▶塑造凹凸的骨骼和肌肉（正面）

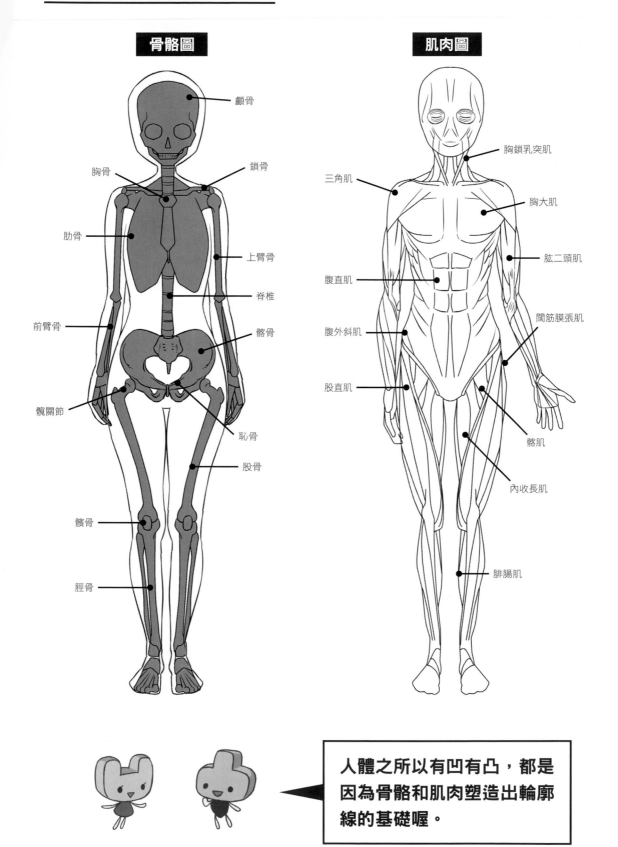

骨骼圖

- 顱骨
- 胸骨
- 鎖骨
- 肋骨
- 上臂骨
- 脊椎
- 前臂骨
- 髂骨
- 髖關節
- 恥骨
- 股骨
- 髕骨
- 脛骨

肌肉圖

- 胸鎖乳突肌
- 三角肌
- 胸大肌
- 肱二頭肌
- 腹直肌
- 闊筋膜張肌
- 腹外斜肌
- 股直肌
- 髂肌
- 內收長肌
- 腓腸肌

> 人體之所以有凹有凸，都是因為骨骼和肌肉塑造出輪廓線的基礎喔。

▶塑造凹凸的骨骼和肌肉（側面）

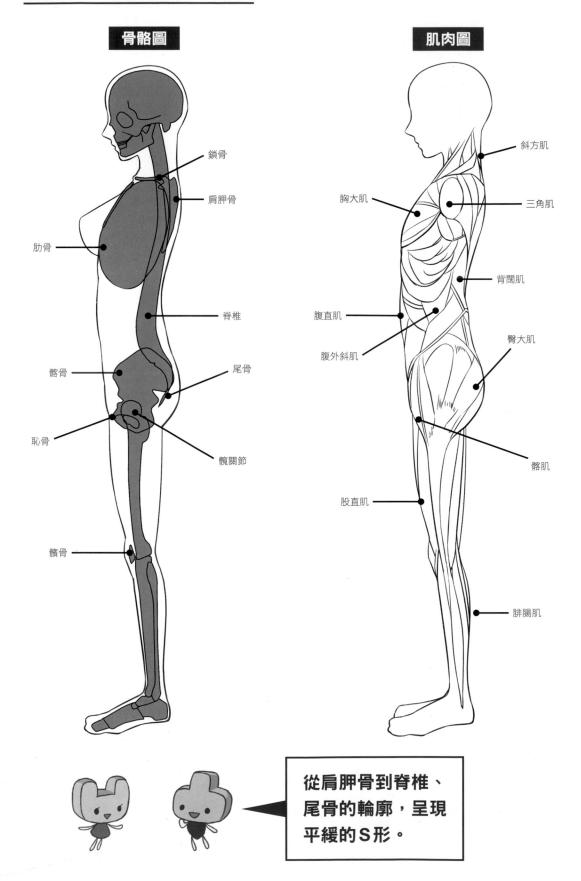

骨骼圖

- 鎖骨
- 肩胛骨
- 肋骨
- 脊椎
- 髂骨
- 尾骨
- 恥骨
- 髖關節
- 髕骨

肌肉圖

- 斜方肌
- 胸大肌
- 三角肌
- 背闊肌
- 腹直肌
- 臀大肌
- 腹外斜肌
- 髂肌
- 股直肌
- 腓腸肌

從肩胛骨到脊椎、尾骨的輪廓，呈現平緩的S形。

▶塑造凹凸的骨骼和肌肉（背面）

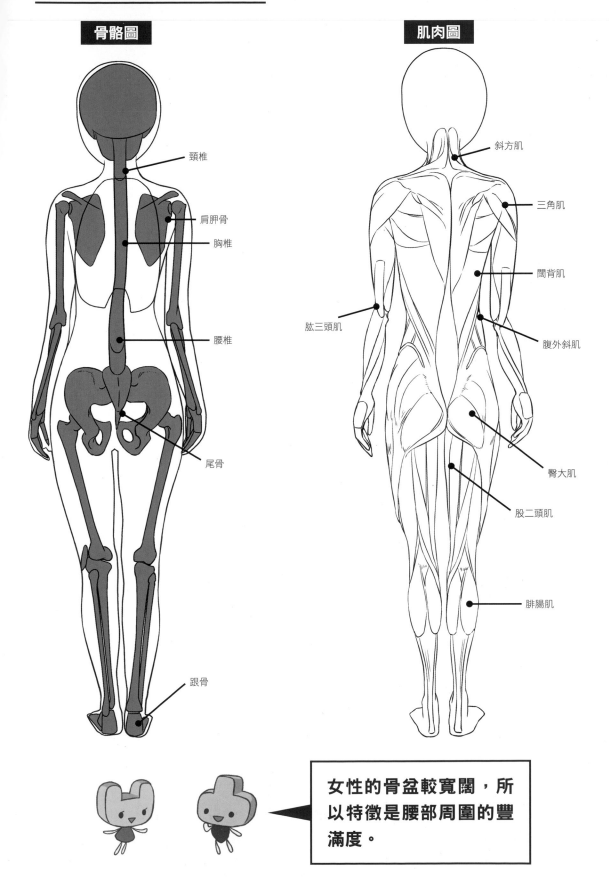

骨骼圖

- 頸椎
- 肩胛骨
- 胸椎
- 腰椎
- 尾骨
- 跟骨

肌肉圖

- 斜方肌
- 三角肌
- 闊背肌
- 腹外斜肌
- 肱三頭肌
- 臀大肌
- 股二頭肌
- 腓腸肌

女性的骨盆較寬闊，所以特徵是腰部周圍的豐滿度。

02 脂肪能襯托女體的凹凸

畫女體時，脂肪和骨骼、肌肉同等重要。皮下脂肪雖然包覆在骨骼和肌肉之外，但它能凸顯骨骼和肌肉，形成凸起、凹陷、溝痕和皺紋。

▶ 體脂率和體型的關係

體脂率15% 　　體脂率20% 　　體脂率30%

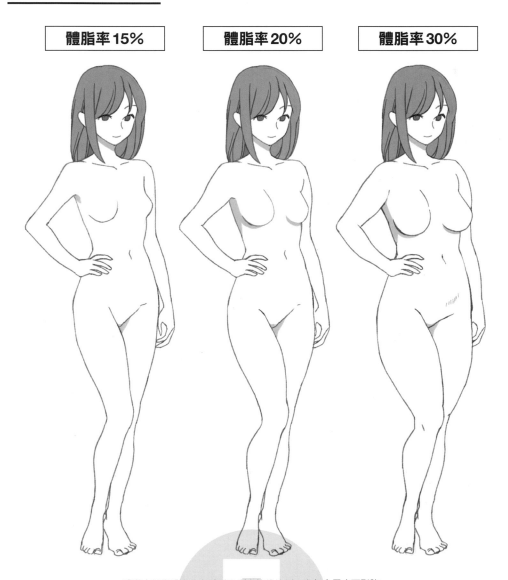

體脂率是指體脂肪在體重內所占據的比例。它包含了皮下脂肪和內臟脂肪，超過基本輪廓線的部分，就相當於皮下脂肪的厚度。體脂肪愈多，關節處的骨骼凹凸會愈不明顯，脂肪的厚度會凸顯出胸部和腰部周圍的豐滿度。不過，脂肪堆積的位置也會有很大的個體差異。

▶容易堆積脂肪的部位

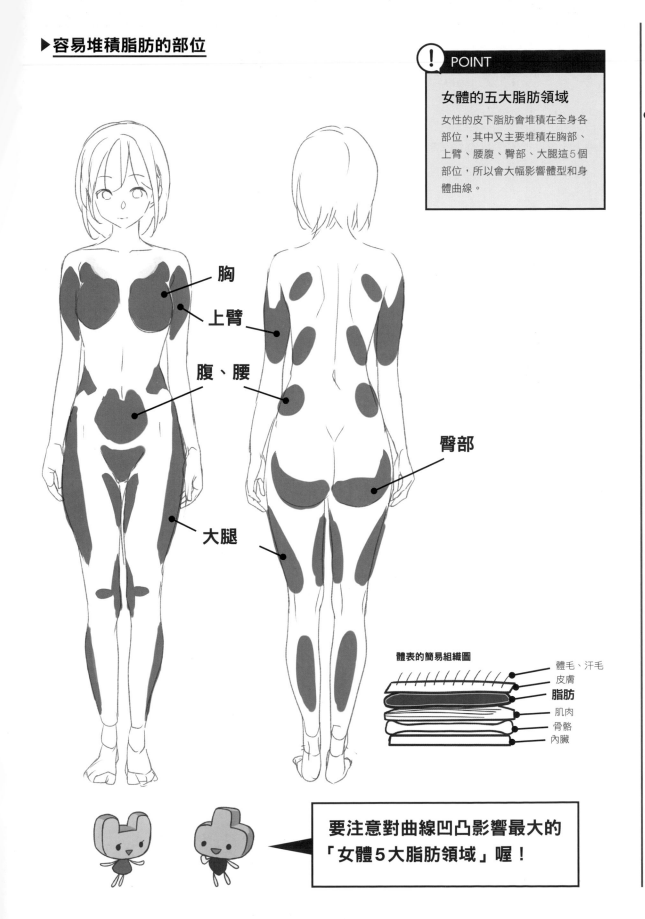

! POINT

女體的五大脂肪領域

女性的皮下脂肪會堆積在全身各部位，其中又主要堆積在胸部、上臂、腰腹、臀部、大腿這5個部位，所以會大幅影響體型和身體曲線。

胸

上臂

腹、腰

臀部

大腿

體表的簡易組織圖

體毛、汗毛
皮膚
脂肪
肌肉
骨骼
內臟

要注意對曲線凹凸影響最大的「女體5大脂肪領域」喔！

▶年齡造成的體型差異

10 幾歲
平均體脂率
約23%

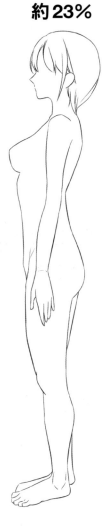

30 幾歲
平均體脂率
約28%

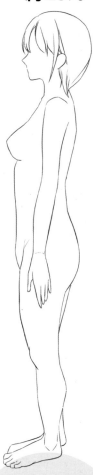

60 幾歲
平均體脂率
約30%

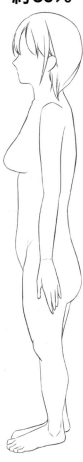

年齡愈大，輪廓線的凹凸就會愈平緩。
特別是堆積大量脂肪的乳房和臀部等部
位會格外顯著，會因重力的吸引而逐漸
下垂。

脂肪會大幅影響年齡造成的體型
變化喔。

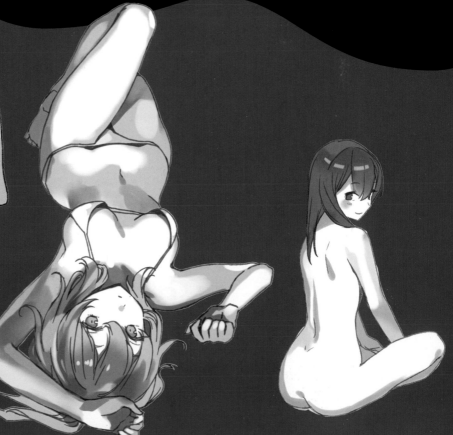

CHAPTER

2

全身凹凸的畫法

01 站姿與全身的凹凸

首先先注意全身的輪廓線，作畫的同時要大致掌握哪個部分會隆起、哪個部分會凹陷。女性的身體曲線會因為姿勢而千變萬化。

▶ 站姿的輪廓線和軸線

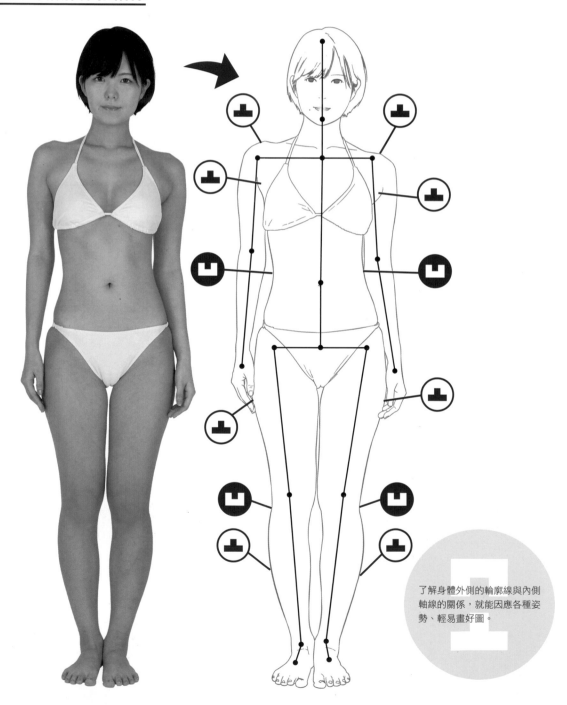

了解身體外側的輪廓線與內側軸線的關係，就能因應各種姿勢、輕易畫好圖。

▶站姿的畫法

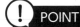

POINT

變形到什麼程度才剛好？

雖然以素描來說有點困難，但畫圖時還是需要做到某種程度的變形。變形的畫法並不是要改變骨骼來「蒙騙」讀者，而是巧妙地利用肌肉和脂肪這些具有個人差異的元素，就能畫出寫實又有魅力的女性。

腰部不朝向正面，而是扭轉45°，就能減少腹部可見的面積、更強調腰身內縮的曲線。

腰部加寬，讓臀部的輪廓更豐滿。臀部和大腿特別容易堆積脂肪，是塑造凹凸起伏的重點。

描繪可愛的女孩子
就是不斷在
寫實與變形間拉鋸

▶畫出優美站姿的訣竅

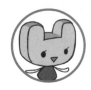

站姿好難畫喔。請問要怎麼畫才不會讓人物呆立不動，而是像模特兒一樣漂亮有型呢？

只要畫出凹凸起伏就好囉。作畫時試著注意一下對立式平衡吧？

※對立式平衡……全身重心集中在單腳、另一腳放鬆的姿勢。
　　　　　　這個姿勢的骨盆是處於左右不平衡的狀態，所以全身各處會為了保持平衡而自然傾斜或扭轉。

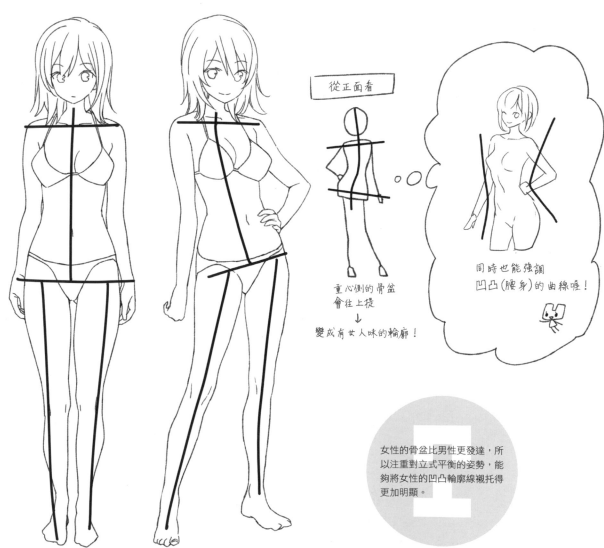

基本姿勢　　　對立式平衡

從正面看

重心側的骨盆
會往上提
↓
變成有女人味的輪廓！

同時也能強調
凹凸(腰身)的曲線喔！

女性的骨盆比男性更發達，所以注重對立式平衡的姿勢，能夠將女性的凹凸輪廓襯托得更加明顯。

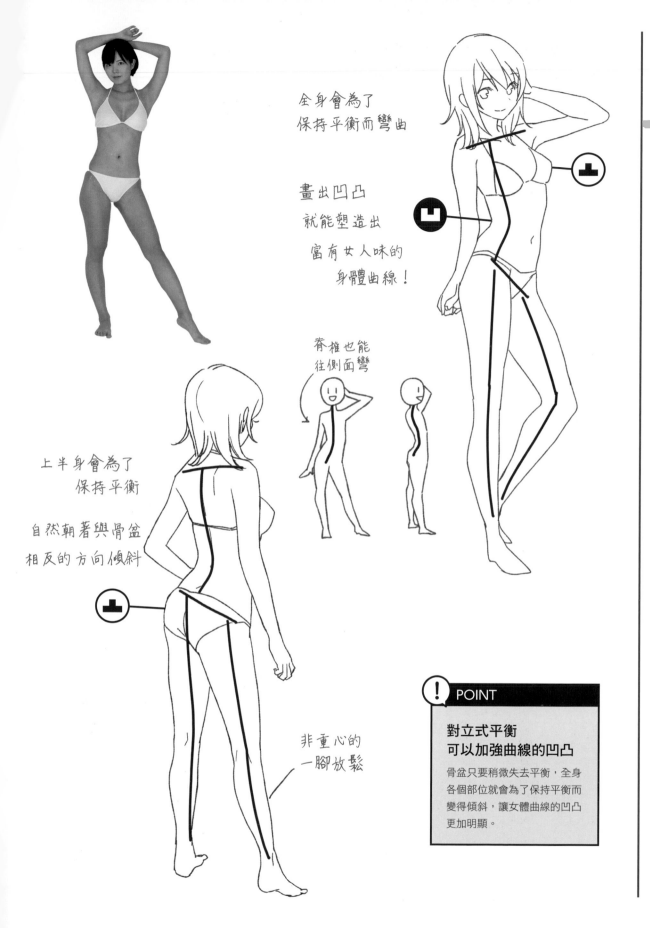

全身會為了
保持平衡而彎曲

畫出凹凸
就能塑造出
富有女人味的
身體曲線！

脊椎也能
往側面彎

上半身會為了
保持平衡

自然朝著與骨盆
相反的方向傾斜

非重心的
一腳放鬆

> **! POINT**
>
> **對立式平衡**
> **可以加強曲線的凹凸**
>
> 骨盆只要稍微失去平衡，全身
> 各個部位就會為了保持平衡而
> 變得傾斜，讓女體曲線的凹凸
> 更加明顯。

扭轉上身＆挺腰
藉站姿展現脂肪的豐滿

▶注重對立式平衡的站姿

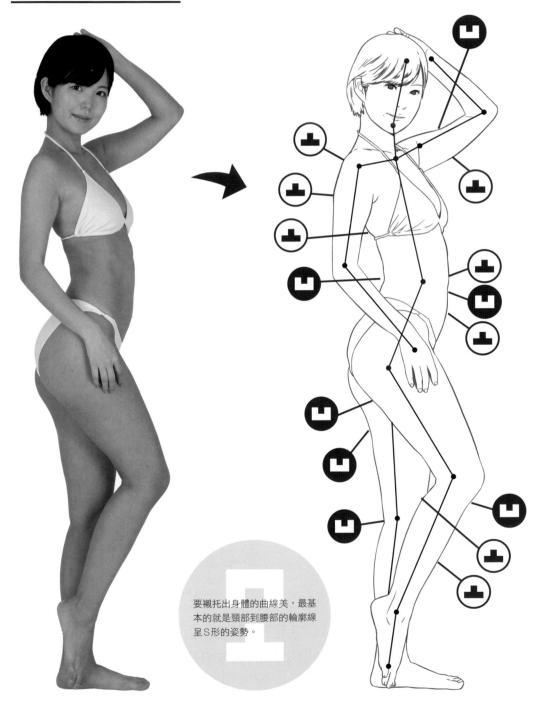

要襯托出身體的曲線美，最基本的就是頸部到腰部的輪廓線呈S形的姿勢。

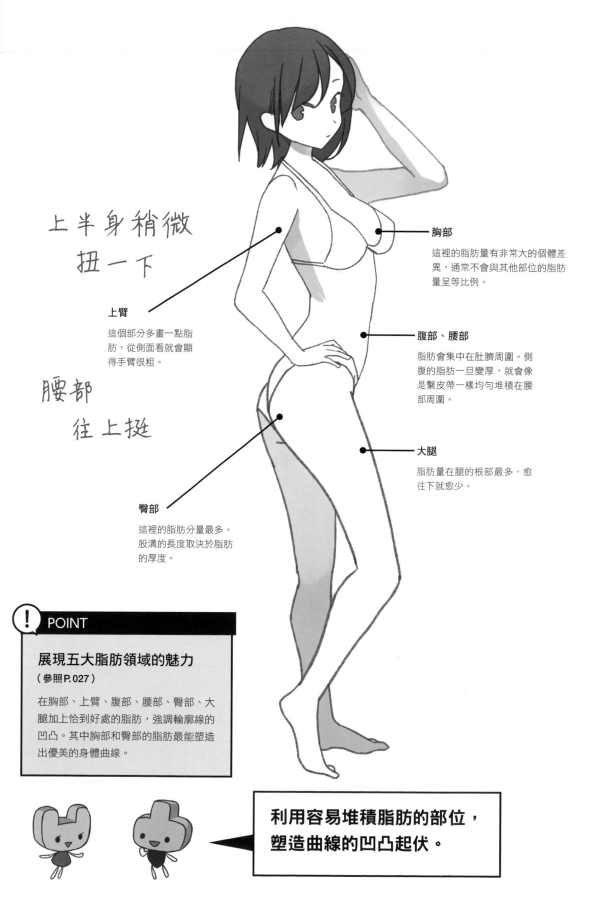

上半身稍微
扭一下

腰部
往上挺

上臂

這個部分多畫一點脂
肪，從側面看就會顯
得手臂很粗。

胸部

這裡的脂肪量有非常大的個體差
異，通常不會與其他部位的脂肪
量呈等比例。

腹部、腰部

脂肪會集中在肚臍周圍。側
腹的脂肪一旦變厚，就會像
是繫皮帶一樣均勻堆積在腰
部周圍。

大腿

脂肪量在腿的根部最多，愈
往下就愈少。

臀部

這裡的脂肪分量最多。
股溝的長度取決於脂肪
的厚度。

! POINT

展現五大脂肪領域的魅力
（參照 P.027）

在胸部、上臂、腹部、腰部、臀部、大
腿加上恰到好處的脂肪，強調輪廓線的
凹凸。其中胸部和臀部的脂肪最能塑造
出優美的身體曲線。

利用容易堆積脂肪的部位，
塑造曲線的凹凸起伏。

▶背影的輪廓線和軸線

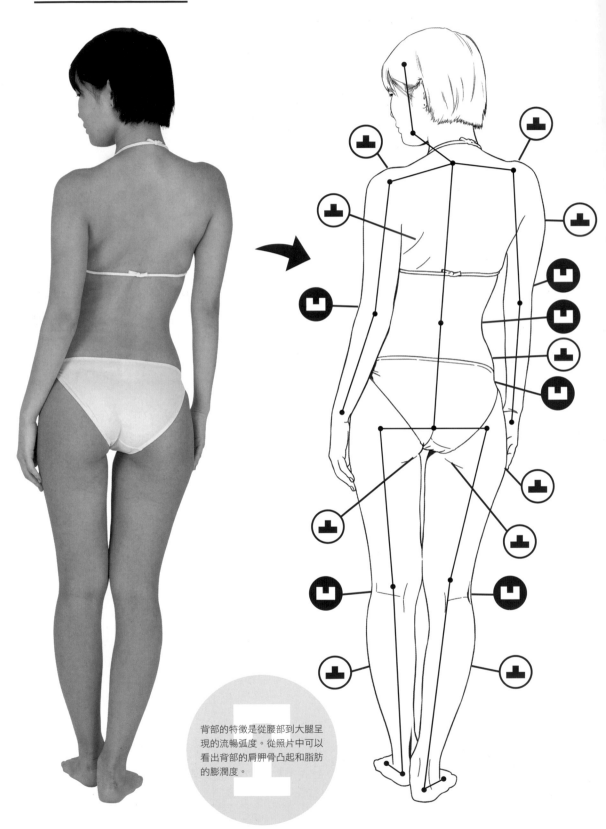

背部的特徵是從腰部到大腿呈現的流暢弧度。從照片中可以看出背部的肩胛骨凸起和脂肪的膨潤度。

肩胛骨和維納斯線
營造美麗又性感的背影

肩胛骨

「有」肩胛骨與
「沒有」的差別

「沒有」的話只剩下肉
看起來就像充氣娃娃一樣生硬！

「有」的話會形成肉的凹凸
加強肉感,看起來更柔軟

維納斯線

背部中央的溝痕、凹凸

維納斯線⋯⋯是指背部中央細長的
縱向溝痕。通常只要鍛鍊背肌就會
出現。

膝窩凹陷,
質感 UP

! POINT

**藉著堅硬的骨頭
表現柔軟度**

只畫出身體的輪廓線,會顯得僵
硬沒有生氣。但只要加上1條代表
肩胛骨的線,就能畫出立體感,
也能表現出肌肉的柔軟。

▶立體掌握女體的凹凸1

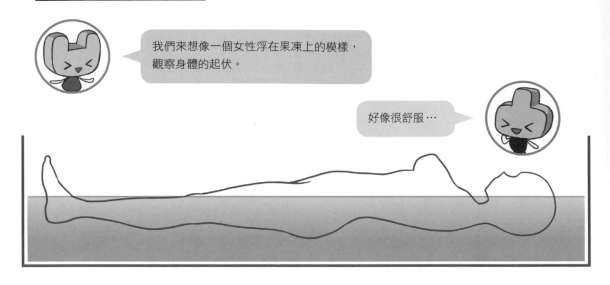

〈仰躺在果凍上的模樣〉

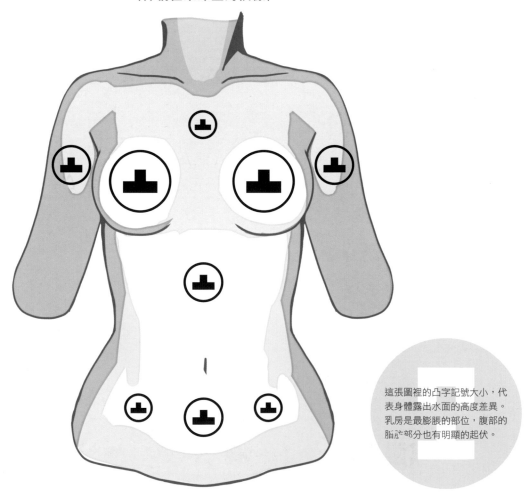

這張圖裡的凸字記號大小，代表身體露出水面的高度差異。乳房是最膨脹的部位，腹部的脂肪部分也有明顯的起伏。

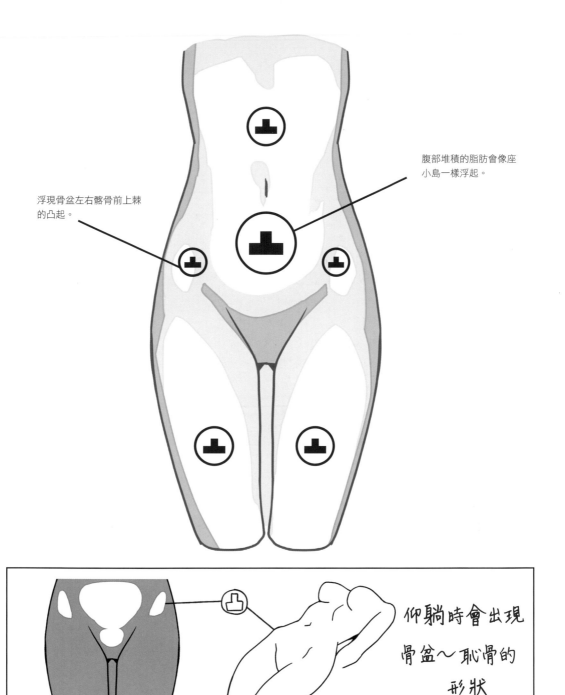

浮現骨盆左右髂骨前上棘的凸起。

腹部堆積的脂肪會像座小島一樣浮起。

仰躺時會出現骨盆～恥骨的形狀

立體畫出隆起外凸的骨盆
這樣的女體才夠嫵媚

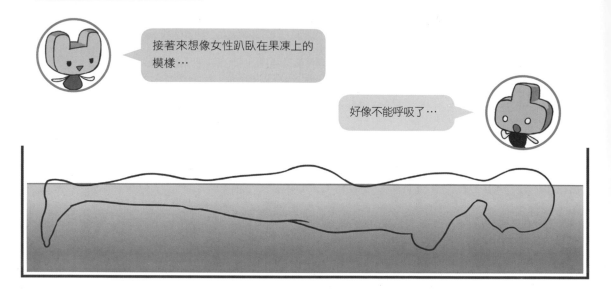

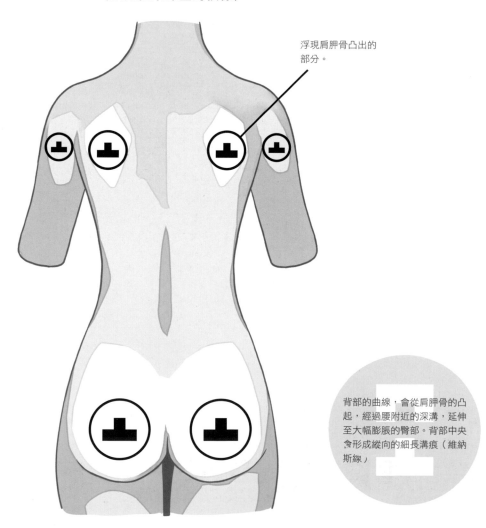

〈趴臥在果凍上的模樣〉

浮現肩胛骨凸出的部分。

背部的曲線，會從肩胛骨的凸起，經過腰附近的深溝，延伸至大幅膨脹的臀部。背部中央會形成縱向的細長溝痕（維納斯線）

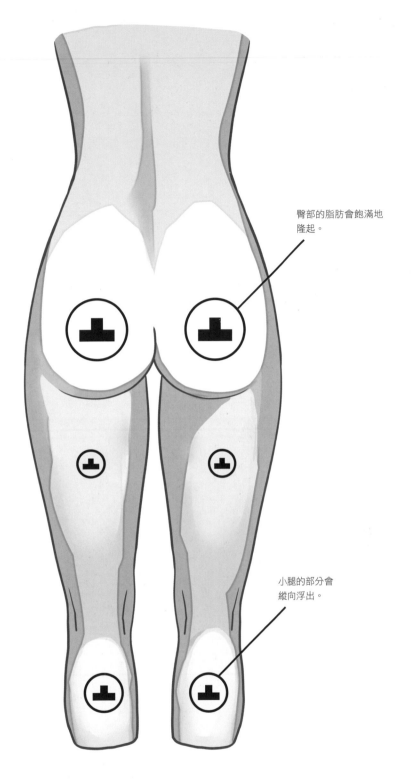

臀部的脂肪會飽滿地
隆起。

小腿的部分會
縱向浮出。

背部並非平面
是由肩膀到臀部構成的起伏落差

02 坐姿與全身的凹凸

坐姿接觸地面的支點比站姿更多。身體的曲線會因此變化,而且姿勢的自由度也大幅提升,可以塑造出優美的輪廓線。

▶坐姿的畫法

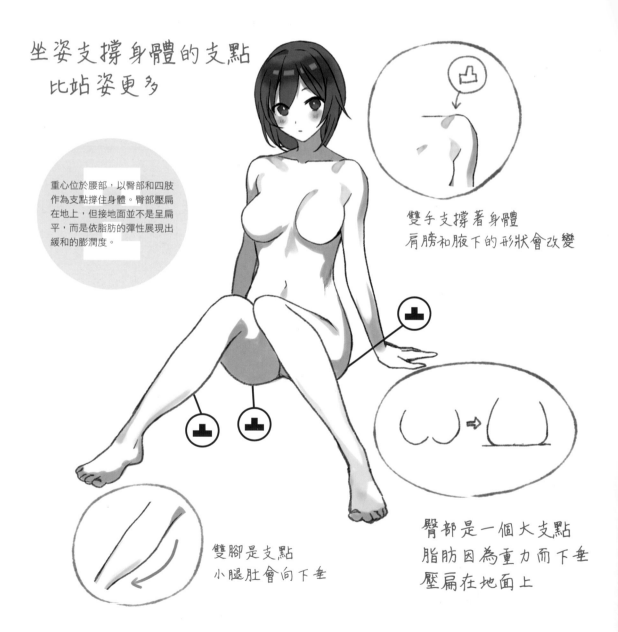

坐姿支撐身體的支點
比站姿更多

重心位於腰部,以臀部和四肢作為支點撐住身體。臀部壓扁在地上,但接地面並不是呈扁平,而是依脂肪的彈性展現出緩和的膨潤度。

雙手支撐著身體
肩膀和腋下的形狀會改變

雙腳是支點
小腿肚會向下垂

臀部是一個大支點
脂肪因為重力而下垂
壓扁在地面上

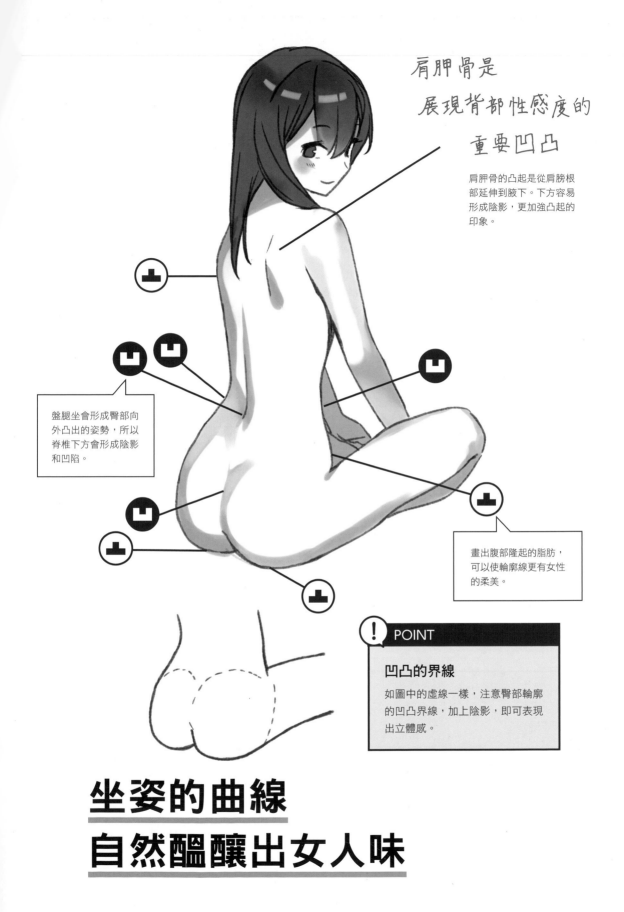

肩胛骨是
展現背部性感度的
重要凹凸

肩胛骨的凸起是從肩膀根部延伸到腋下。下方容易形成陰影,更加強凸起的印象。

盤腿坐會形成臀部向外凸出的姿勢,所以脊椎下方會形成陰影和凹陷。

畫出腹部隆起的脂肪,可以使輪廓線更有女性的柔美。

! POINT

凹凸的界線
如圖中的虛線一樣,注意臀部輪廓的凹凸界線,加上陰影,即可表現出立體感。

坐姿的曲線
自然醞釀出女人味

坐姿×扭轉、後仰
加強外形輪廓的凹凸曲線

▶ **翹腳的姿勢**

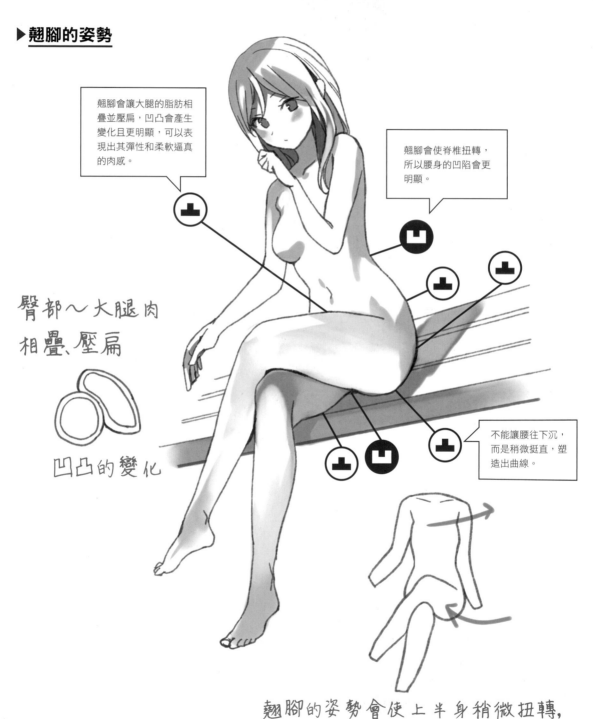

翹腳會讓大腿的脂肪相疊並壓扁，凹凸會產生變化且更明顯，可以表現出其彈性和柔軟逼真的肉感。

翹腳會使脊椎扭轉，所以腰身的凹陷會更明顯。

臀部～大腿肉
相疊、壓扁

凹凸的變化

不能讓腰往下沉，而是稍微挺直，塑造出曲線。

翹腳的姿勢會使上半身稍微扭轉，
凹凸也會產生變化。

▶鴨子坐

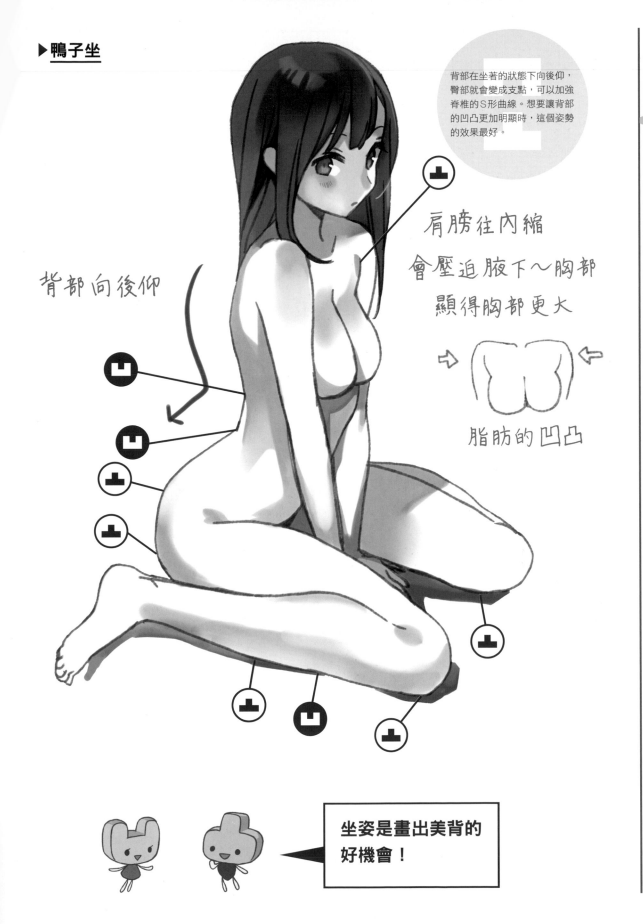

背部在坐著的狀態下向後仰，臀部就會變成支點，可以加強脊椎的S形曲線。想要讓背部的凹凸更加明顯時，這個姿勢的效果最好。

肩膀往內縮
會壓迫腋下～胸部
顯得胸部更大

脂肪的凹凸

背部向後仰

坐姿是畫出美背的好機會！

03 臥姿與全身的凹凸

臥姿是以身體各個部位作為支點，可以塑造出自由度非常高的曲線美。不過，同時也要注意身體與地板的接地面會壓扁脂肪。

▶仰躺的姿勢

注意骨盆～腿連接處的凹凸

仰躺時，胸部會扁塌擴展。乳房隨著重力朝身體外側擴散的感覺。

胸部的脂肪會在胸廓上外擴

 ↓重力

NG!

畫成腹部和彎曲的腿直接相連。

OK!

考量到腹部和彎曲的腿之間還有骨盆，畫出腰部的凹陷。

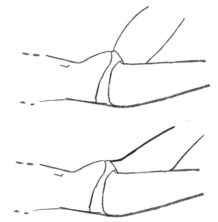

仰躺要畫出胸部鬆弛
和臀部扁塌的柔軟度

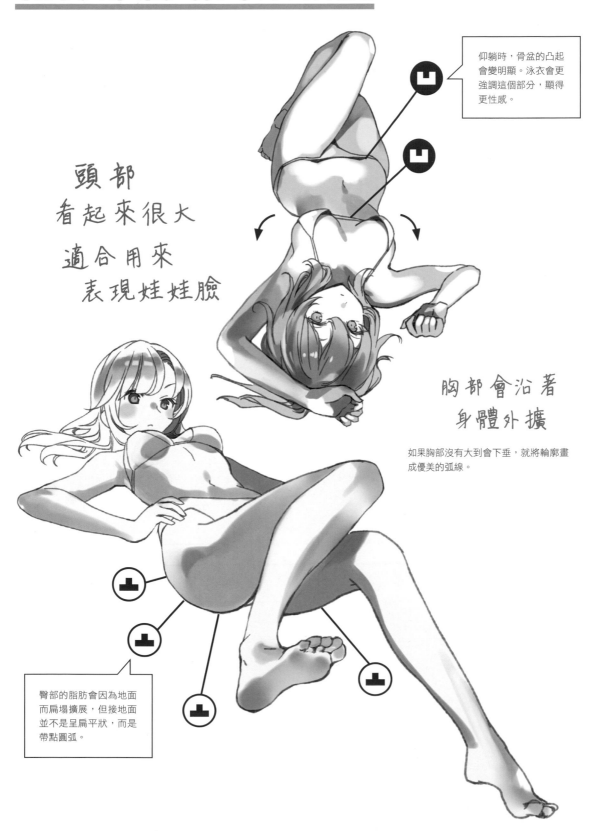

仰躺時，骨盆的凸起會變明顯。泳衣會更強調這個部分，顯得更性感。

頭部
看起來很大
適合用來
表現娃娃臉

胸部會沿著
身體外擴

如果胸部沒有大到會下垂，就將輪廓畫成優美的弧線。

臀部的脂肪會因為地面而扁塌擴展，但接地面並不是呈扁平狀，而是帶點圓弧。

缺乏變化的趴臥姿勢
重點在於背部到腳尖的優美曲線

▶趴臥的姿勢

趴臥的姿勢首要注意臀部的凹凸。最重要的是確實掌握臀部的輪廓線起點和終點的位置。

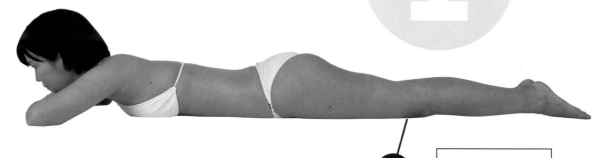

膝部下方也有凹凸，未接觸地面的部分會形成較大的空隙。

臀部的曲線是以腰身的內縮為起點

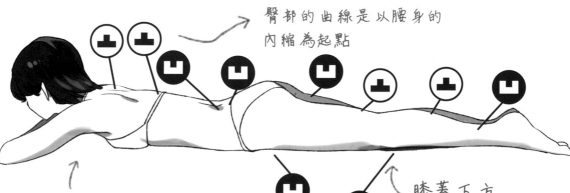

注意,腋下其實碰不到地面！

膝蓋下方的間隙

趴臥的姿勢要注意未接觸地面的部分。膝蓋和小腿之間不會碰到地面，所以要加上陰影來表現凹凸。

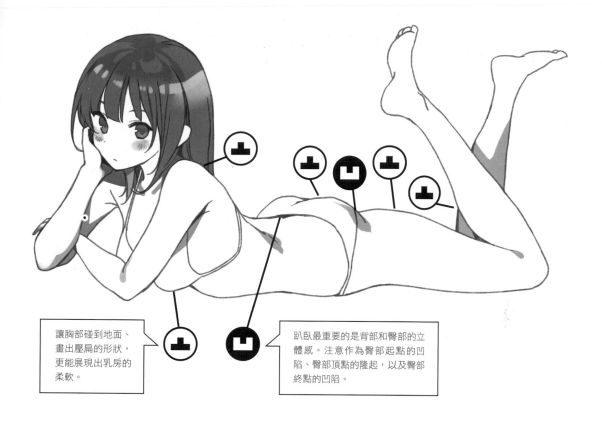

讓胸部碰到地面、畫出壓扁的形狀，更能展現出乳房的柔軟。

趴臥最重要的是背部和臀部的立體感。注意作為臀部起點的凹陷、臀部頂點的隆起，以及臀部終點的凹陷。

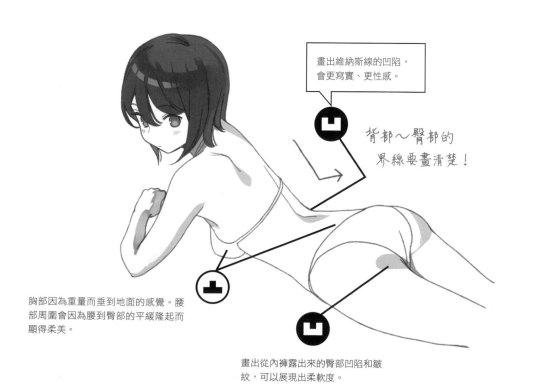

畫出維納斯線的凹陷，會更寫實、更性感。

背部～臀部的界線要畫清楚！

胸部因為重量而垂到地面的感覺。腰部周圍會因為腰到臀部的平緩隆起而顯得柔美。

畫出從內褲露出來的臀部凹陷和皺紋，可以展現出柔軟度。

04 仰角構圖與全身的凹凸

由下往上看的仰角構圖，會縮小臉和胸部，卻能強調腿長、表現出美腿曲線。這個構圖會將讀者的視線引導至腰部，令人感受到女性的包容力。

▶仰角考察

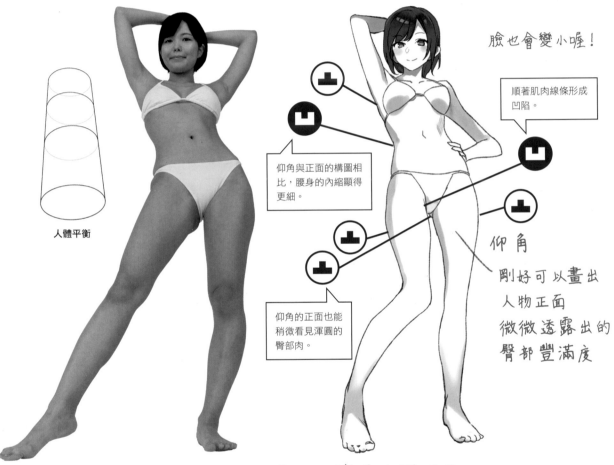

人體平衡

臉也會變小喔！

順著肌肉線條形成凹陷。

仰角與正面的構圖相比，腰身的內縮顯得更細。

仰角的正面也能稍微看見渾圓的臀部肉。

仰角

剛好可以畫出人物正面微微透露出的臀部豐滿度

仰角可以讓腰身顯得更細
抬起手臂會讓腰縮得更加緊緻

仰角構圖會讓臉蛋顯得更小、身體顯得更大，所以頭身比例會拉長。雖然看不見胸部的起伏，但可以讓腰身顯得更細、雙腿顯得更美麗修長。

利用大腿曲線的微微隆起
引人遐想看不到的部分

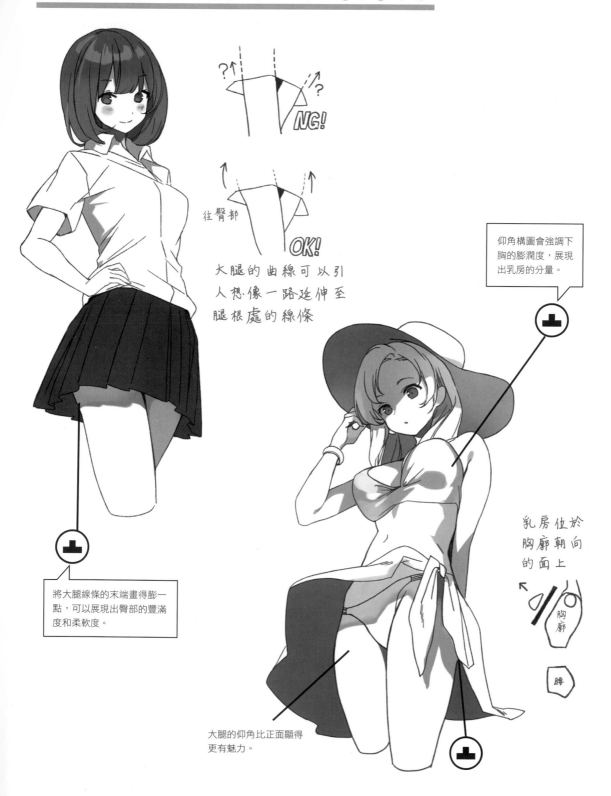

NG!

往臀部 OK!

大腿的曲線可以引
人想像一路延伸至
腿根處的線條

仰角構圖會強調下
胸的膨潤度，展現
出乳房的分量。

乳房位於
胸廓朝向
的面上

胸廓

膊

將大腿線條的末端畫得膨一
點，可以展現出臀部的豐滿
度和柔軟度。

大腿的仰角比正面顯得
更有魅力。

051

05 俯角構圖與全身的凹凸

由上往下看的俯角構圖，會顯得軀幹和雙腿很短，而臉顯得較大，使整個人呈現出稚嫩的印象。仰角的胸部也比正面更能強調乳溝和乳房的豐滿。

▶俯角考察

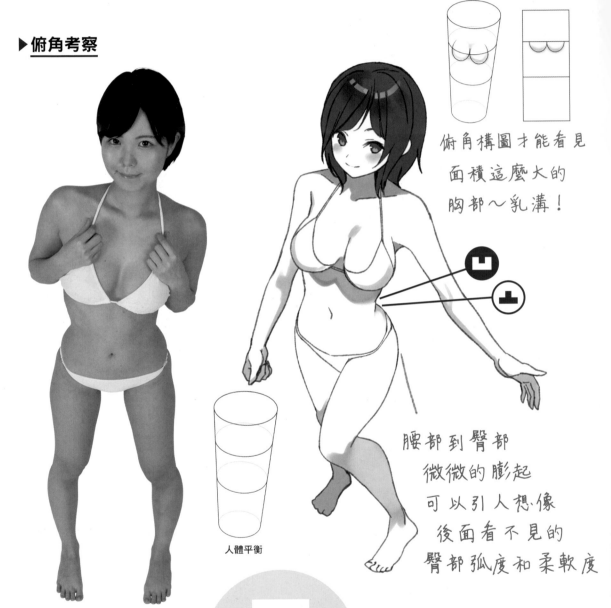

俯角構圖才能看見面積這麼大的胸部～乳溝！

腰部到臀部
微微的膨起
可以引人想像
後面看不見的
臀部弧度和柔軟度

人體平衡

俯角構圖的臉會顯得較大、身體顯得較小，所以頭身比例會縮短，人物看起來比較稚嫩，但又能強調胸部，用來畫童顏巨乳的角色最有效果。

若隱若現的脂肪
令人不禁好奇有多柔軟

身體有凹凸
　和彎曲
所以畫面前方的部位
　　會遮住細節 →

重點在於
如何引誘讀者
想像被遮掩的部分 →

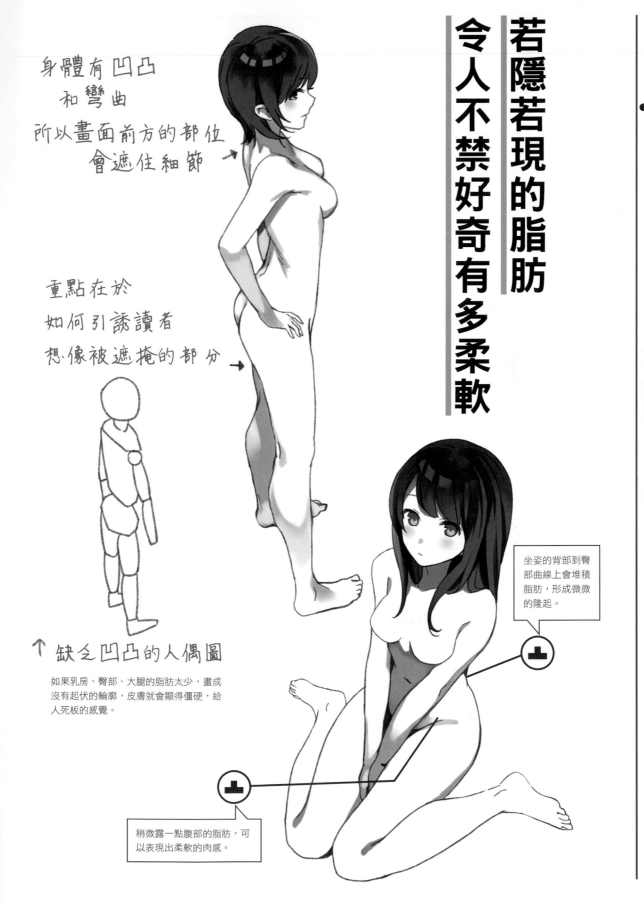

↑ 缺乏凹凸的人偶圖

如果乳房、臀部、大腿的脂肪太少，畫成
沒有起伏的輪廓，皮膚就會顯得僵硬，給
人死板的感覺。

坐姿的背部到臀部曲線上會堆積脂肪，形成微微的隆起。

稍微露一點腹部的脂肪，可以表現出柔軟的肉感。

06 光源與汗毛形成的陰影

體表遍布著肉眼幾乎看不見的細小汗毛。這些汗毛一照到強光就會反射，使輪廓線變得更加柔和，明暗的對比會加深立體感。

▶因為陰影而變深的凹凸

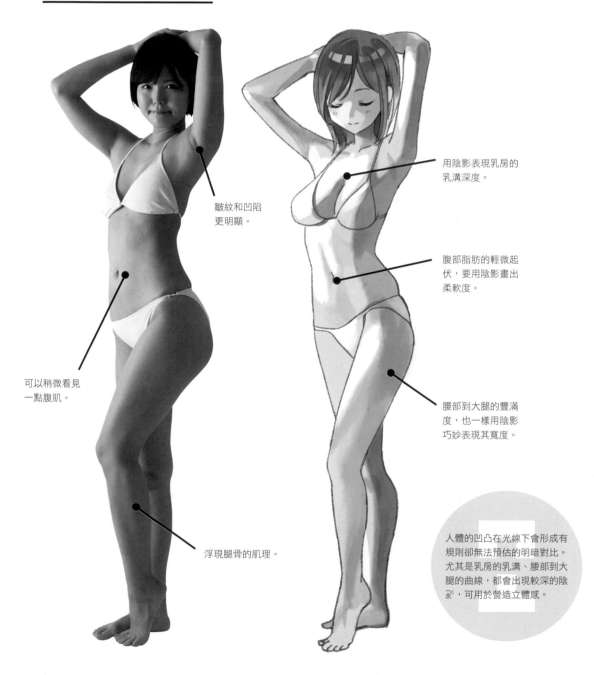

皺紋和凹陷
更明顯。

可以稍微看見
一點腹肌。

浮現腿骨的肌理。

用陰影表現乳房的
乳溝深度。

腹部脂肪的輕微起
伏，要用陰影畫出
柔軟度。

腰部到大腿的豐滿
度，也一樣用陰影
巧妙表現其寬度。

人體的凹凸在光線下會形成有
規則卻無法預估的明暗對比。
尤其是乳房的乳溝、腰部到大
腿的曲線，都會出現較深的陰
影，可用於營造立體感。

▶汗毛形成的陰影

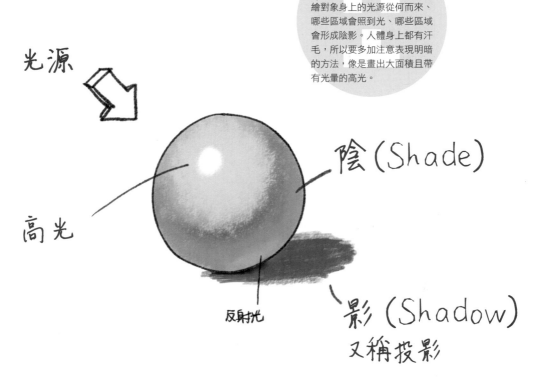

如果要將立體的物品畫出立體感,必定需要運用明暗的對比來表現。要正確地理解照在描繪對象身上的光源從何而來、哪些區域會照到光、哪些區域會形成陰影。人體身上都有汗毛,所以要多加注意表現明暗的方法,像是畫出大面積且帶有光暈的高光。

光源

高光

陰(Shade)

反射光

影(Shadow)

又稱投影

光源直接照射的明部,與陰的暗部之間的**明暗界線(稜線部分)**,可以表現出身體的**凹凸起伏**。

桃子

光照在布滿汗毛的乾爽&絨毛質地上會呈現大片又輕盈的高光

蘋果

光照在明亮有光澤的質地上會呈現銳利又細小的高光

運用明暗界線
表現出膨軟的凹凸感

▶陰影的畫法

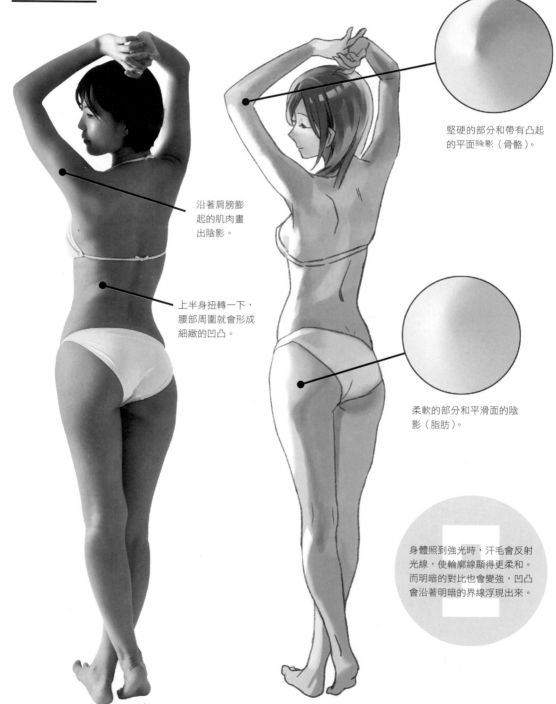

沿著肩膀膨起的肌肉畫出陰影。

上半身扭轉一下，腰部周圍就會形成細緻的凹凸。

堅硬的部分和帶有凸起的平面陰影（骨骼）。

柔軟的部分和平滑面的陰影（脂肪）。

身體照到強光時，汗毛會反射光線，使輪廓線顯得更柔和。而明暗的對比也會變強，凹凸會沿著明暗的界線浮現出來。

▶汗毛形成的陰影與質感差異

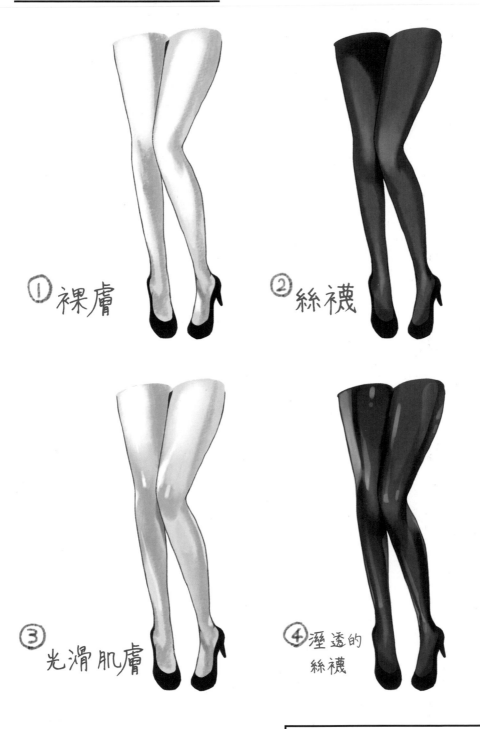

① 裸膚

② 絲襪

③ 光滑肌膚

④ 溼透的
絲襪

如果想營造裸膚感,就畫
出大片輕盈的高光,陰影
也要柔和一點。

陰影可以更立體地襯托身體的凹凸

▶陰影的畫法

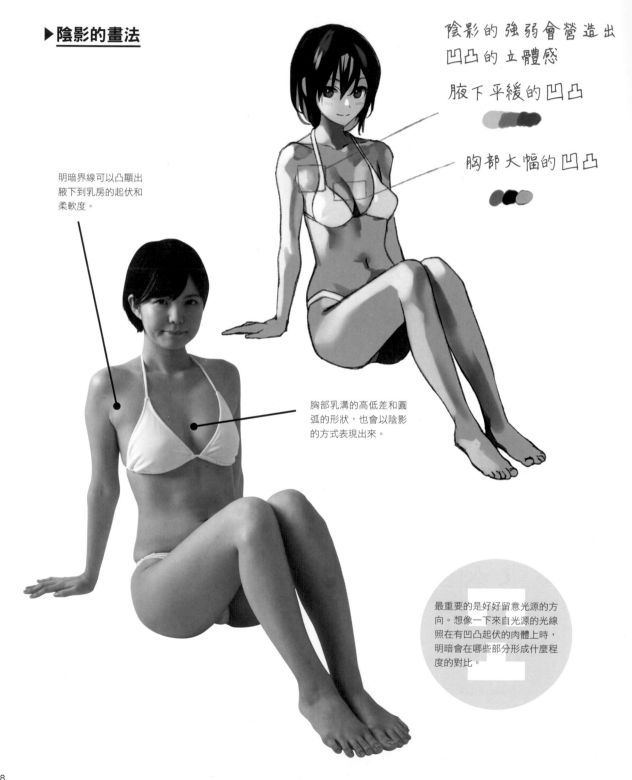

陰影的強弱會營造出凹凸的立體感

腋下平緩的凹凸

胸部大幅的凹凸

明暗界線可以凸顯出腋下到乳房的起伏和柔軟度。

胸部乳溝的高低差和圓弧的形狀,也會以陰影的方式表現出來。

最重要的是好好留意光源的方向。想像一下來自光源的光線照在有凹凸起伏的肉體上時,明暗會在哪些部分形成什麼程度的對比。

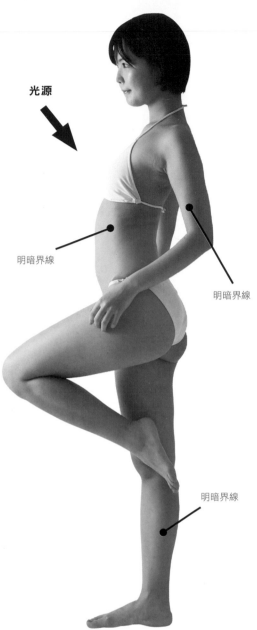

光源

明暗界線

明暗界線

明暗界線

身體的稜線
形成的模糊明暗界線
讓肌膚顯得更加柔軟

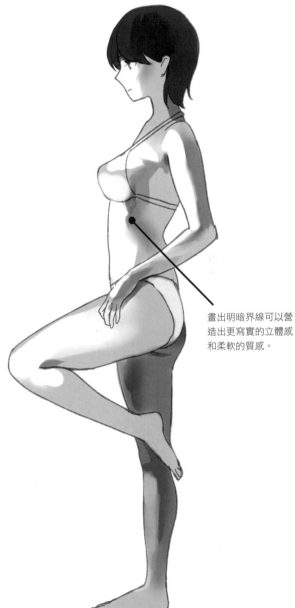

畫出明暗界線可以營
造出更寫實的立體感
和柔軟的質感。

(!) **POINT**

添加陰影的訣竅

- 注意光源的方向
- 以立體思維想像形狀
- 設定明暗界線

▶陰影的畫法

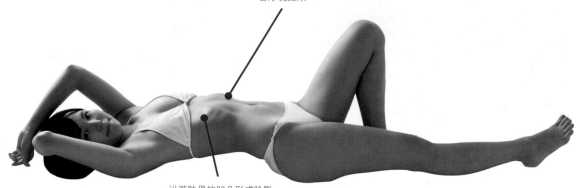

如果是強烈光源，一條完整的縱向腹直肌肌理會浮現出來。

沿著肋骨的凹凸形成陰影。

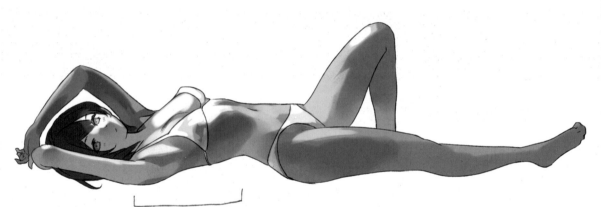

凹凸

胸廓和腹部的肌肉形成
富有女人味的凹凸
如果在肚臍上畫1條凹線會更漂亮

只要加上陰影的強弱，就能提升立體感和動感喔！

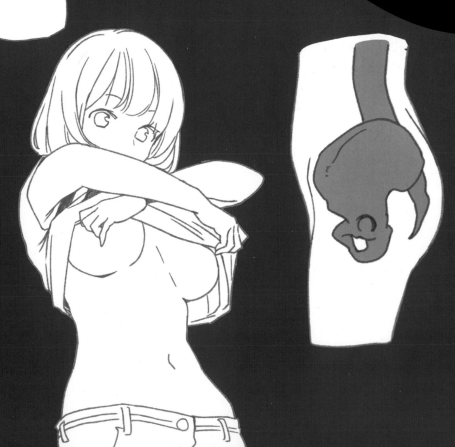

CHAPTER **3**

各個部位的細微凹凸

01 頸、肩的凹凸畫法

女性的頸部到肩膀，肌肉並不比男性發達，表面通常只覆蓋一層非常薄的脂肪，所以要畫成平緩的曲線。脖筋的凹凸會因為臉和頸部的角度而變化多端。

▶頸、肩部考察

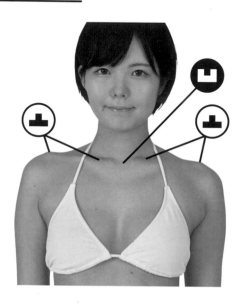

頸部到肩膀的部分，特別容易展現女性纖細平緩的輪廓線。其中細長凸起的鎖骨曲線，更是代表女性窈窕纖細的性感要點。附帶一提，十幾歲的少女鎖骨相當細，不會太醒目。

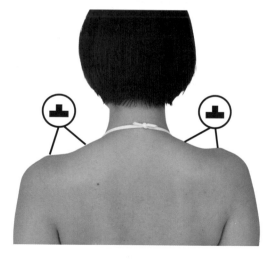

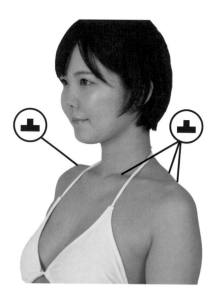

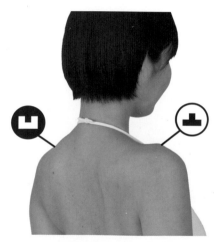

▶頸、肩部的肌肉

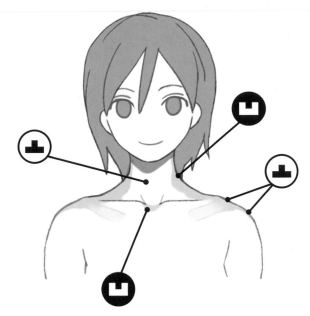

頭部和頸部、頸部和肩膀、肩膀和手臂，這些部位的連接方式相當複雜，所以細微的凹凸都十分明顯。

頸部並不是圓柱形

用圓片的切線來思考

〈女性〉

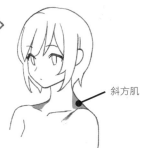

斜方肌

女性的頸部呈現細長平緩的曲線

POINT!

胸鎖乳突肌
(從耳後延伸到鎖骨中央)
斜方肌
(從後頸延伸到背部)

分成不同的區塊來思考

〈男性〉

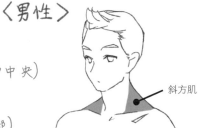

斜方肌

斜方肌發達的話
頸部就會顯得又粗又短

**畫出頸部和肩膀的肌肉紋理，
看起來就會很性感喔！**

女性頸部纖細修長
平緩的曲線延伸至肩膀

▶頸、肩的骨骼

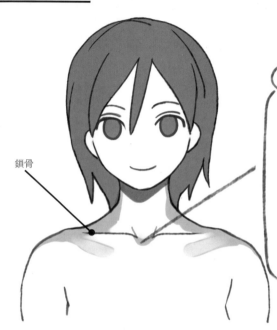

鎖骨

POINT!

頸切痕

位於喉嚨下方、

左右鎖骨中間的凹陷

頸切痕是在頸部和肩膀周圍，與鎖骨同等重要的凹凸曲線。左右鎖骨相夾的部分有一道淺凹陷，從皮膚表層也能看見它的形狀。如果要畫出健康又性感的輪廓，這裡是描繪頸部時不可或缺的重點。

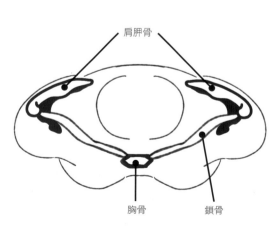

肩胛骨

胸骨　　　鎖骨

鎖骨連接了肩胛骨和胸骨。

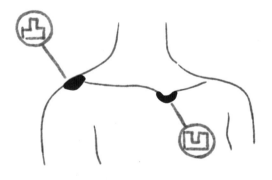

摸摸看

就知道凹凸的形狀囉

▶脖筋的凹凸

從側面看頸部的
凹凸輪廓

男性

女性

女性的下顎線條弧度要畫
得比男性更平緩。而且女
性沒有喉結,所以脖筋的
皮膚會稍微鬆弛一點。

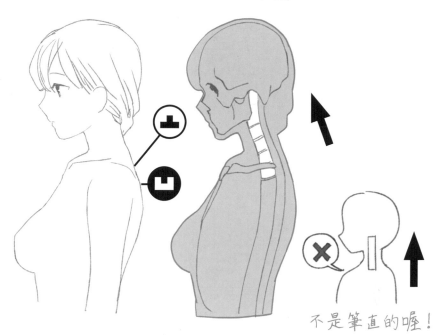

不是筆直的喔!

顱骨和頸部的骨骼是以有點斜的角度相連,
所以會產生細小的凹凸。

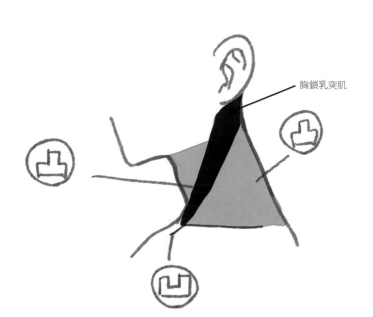

胸鎖乳突肌

肌肉～骨骼相連的界線
會形成凹凸

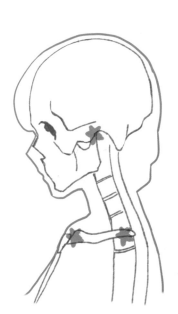

骨骼和肌肉相連的部分會形成凹凸。

▶ 脖筋的凹凸

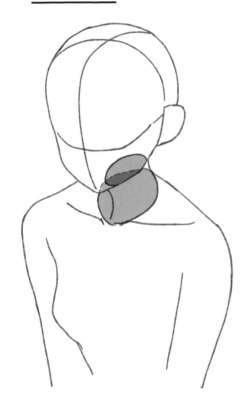

俯角特有的鎖骨曲線
在凹陷處加上陰影能使凹凸更明顯

以圓筒方式畫出頸部，但側面線條不是平行，而是畫成平緩的曲線。剖面也並非平坦，連接頭部和肩膀的部分都有起伏。

第7頸椎形成的凸起。只要摸摸頸部後方，就會發現一塊凸起的部分。這裡是表現出纖細脖筋的重要元素。

後頸的汗毛畫得軟一點，以表現出女性脖筋纖細的質感。

頭部和肩膀相連的頸部剖面圖，其位置和形狀決定了臉的方向和頸部的傾斜度。

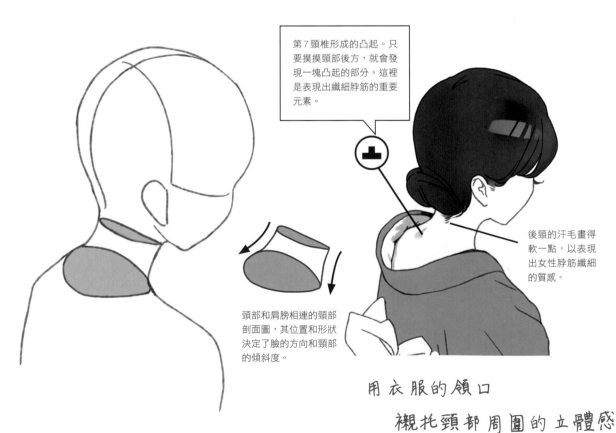

用衣服的領口
襯托頸部周圍的立體感

TOPICS

這裡怎麼畫？
低胸露肩的凹凸

低胸露肩處，是泛指頸部到鎖骨、胸口的區域，就是「襟口」的意思。這個說法出自服飾業界，露出肩膀、胸口到背部的大開襟晚禮服就稱作「低胸裝」。低胸露肩的區域是展現女性性感胸口必備的重大要點，所以即便是再小的凹凸，也要仔細了解它的成因。

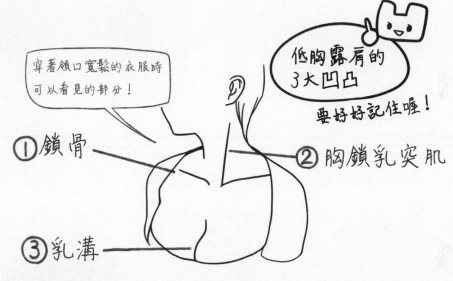

穿著領口寬鬆的衣服時可以看見的部分！

低胸露肩的3大凹凸 要好好記住喔！

①鎖骨
②胸鎖乳突肌
③乳溝

●低胸露肩3大凹凸的位置

鎖骨

胸鎖乳突肌

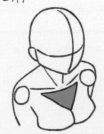

乳溝

連接下顎下方的鎖骨中間和肩膀。

從耳後延伸到鎖骨中間。

從鎖骨到乳溝之間，會形成倒三角形的空間。

▶頭部動作與輪廓線的考察

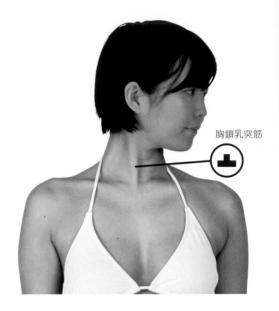

往側面

頭轉向側面時，胸鎖乳突肌會清楚地浮出。

胸鎖乳突筋

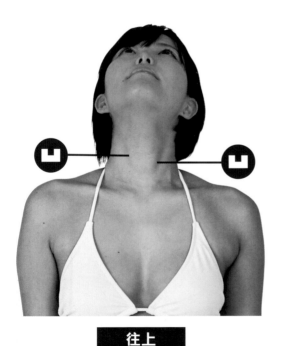

往上

抬頭向上時，兩側的胸鎖乳突肌會繃緊，
形成溝痕。

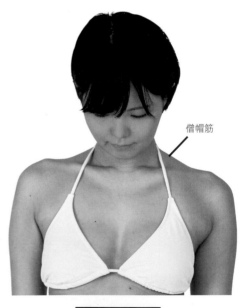

往下

僧帽筋

低頭向下時，頸部會被遮住，
看起來像是斜方肌和頭部連在一起。

▶頸部輪廓線的畫法

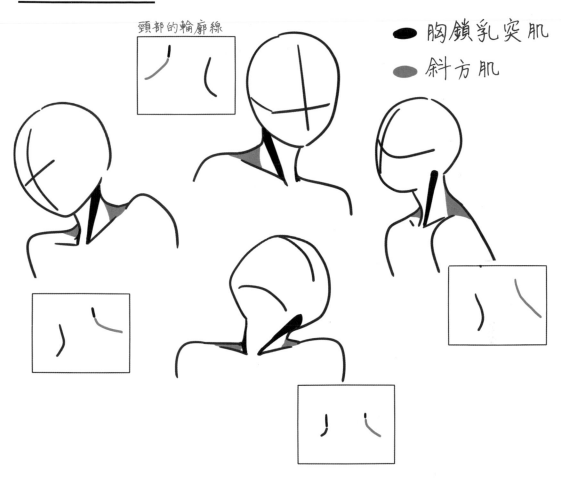

頸部的輪廓線

● 胸鎖乳突肌

● 斜方肌

脖筋的狀態,會因頸部角度和扭轉方式而不同

↓

正面和側面會各自產生
不同的輪廓線(凹凸)!

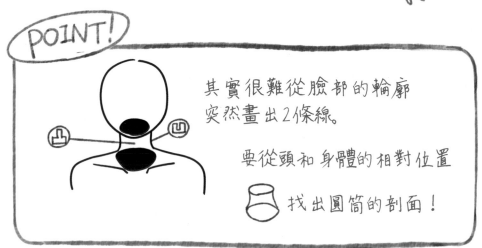

POINT!

其實很難從臉部的輪廓
突然畫出2條線。

要從頭和身體的相對位置
找出圓筒的剖面!

畫出美頸的重點
在於脖筋和鎖骨的凸起

▶ **頸部的凹凸變化**

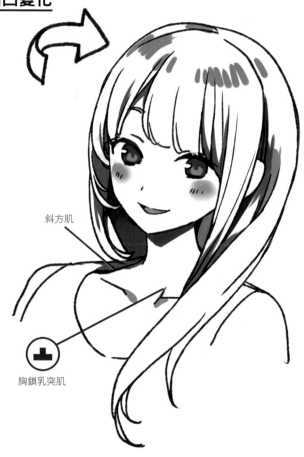

斜方肌

胸鎖乳突肌

轉動脖子的動作
會顯現出
胸鎖乳突肌

斜方肌是與頸部和手臂動作息息相關的重要肌肉。常用臂力的話，斜方肌就會變得發達，使頸部顯得又短又粗，偏向男性的脖筋象徵；相反地，斜方肌不發達的話，頸部就會顯得修長，會更有女人味，激發人的保護欲。

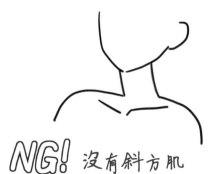

NG! 沒有斜方肌

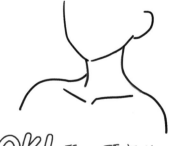

OK! 頭～頸部的
連結很清楚

女性的斜方肌雖然不比男性的發達，但還是不能忽略這裡的曲線。如果沒有斜方肌，頸部和手臂的連結就會顯得很突兀，變成一張不夠寫實的畫。

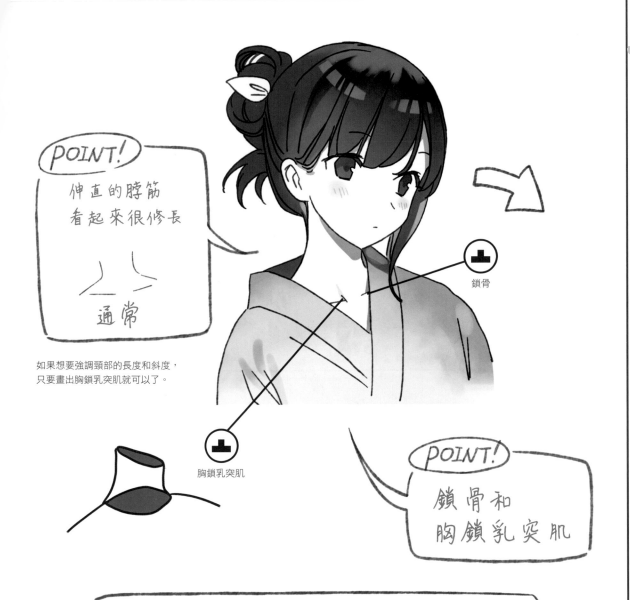

如果想要強調頸部的長度和斜度，
只要畫出胸鎖乳突肌就可以了。

▶肩膀的動作與凹凸考察

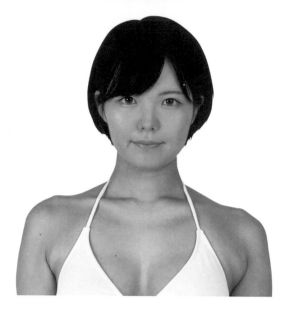

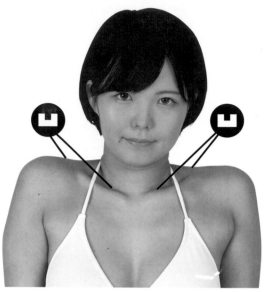

做出縮肩的姿勢時，斜方肌會因為肩膀抬高而失去起伏。鎖骨呈V字型，凹陷也會更深。

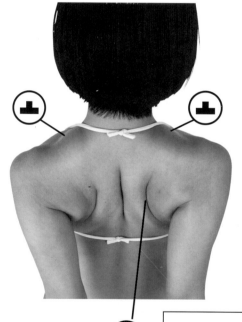

肩膀往後拉，會使背部的脂肪集中在中央，沿著肩胛骨和脊椎的凹凸形成深溝。

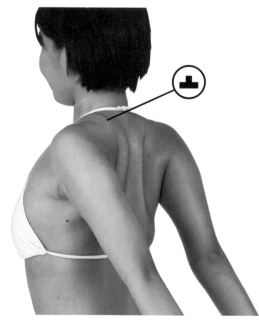

雙臂往後伸直，斜方肌就會向後拉，在肩膀後面形成隆起。

只要一個動作
就能透過鎖骨流露性感

▶肩膀的動作和鎖骨的變化

肩膀的動作也能表現出
喜怒哀樂。

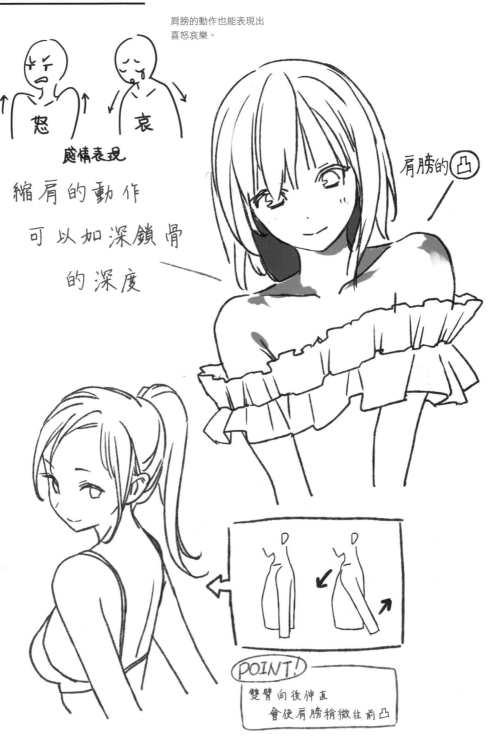

怒　哀

感情表現

縮肩的動作

可以加深鎖骨

的深度

肩膀的凸

POINT!

雙臂向後伸直
會使肩膀稍微往前凸

02 腋下、手臂的凹凸畫法

女性的腋下是展露性感的重要部位,每一道皺紋、凹陷、溝痕的形狀都非常重要。如此複雜的凹凸構造,是表現女性特有的纖細、嫵媚的重點。

▶腋下和手臂考察

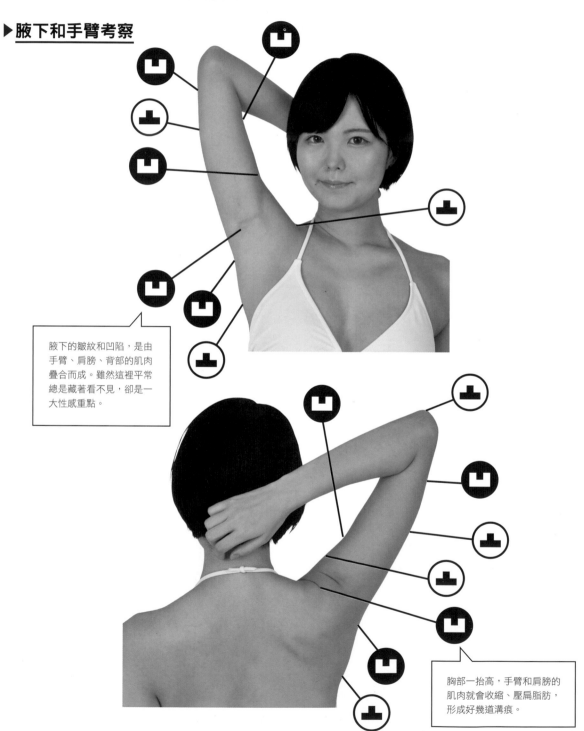

腋下的皺紋和凹陷,是由手臂、肩膀、背部的肌肉疊合而成。雖然這裡平常總是藏著看不見,卻是一大性感重點。

胸部一抬高,手臂和肩膀的肌肉就會收縮、壓扁脂肪,形成好幾道溝痕。

平常不易顯露的
腋下皺紋和腋窩凹陷

▶腋下周圍的凹凸

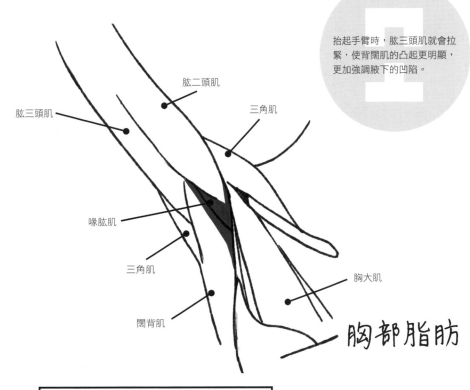

肱二頭肌

三角肌

肱三頭肌

喙肱肌

三角肌

胸大肌

闊背肌

胸部脂肪

抬起手臂時，肱三頭肌就會拉緊，使背闊肌的凸起更明顯，更加強調腋下的凹陷。

只要摸摸腋下，就能找到凹陷的位置了！這裡是很重要的性感要點喔～

腋下的形狀也會隨著手臂的動作而改變，所以要多注意凹陷是朝向哪裡喔。

抬高手臂，腋下就會面向前方

▶手臂動作形成的凹凸

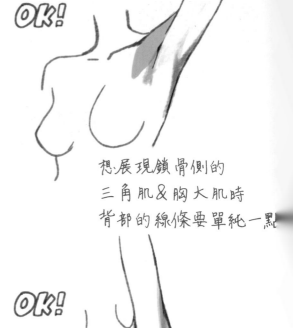

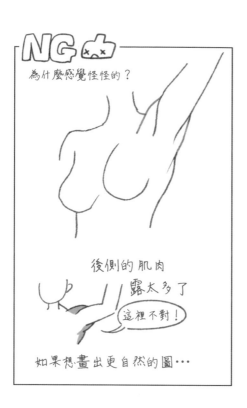

想展現鎖骨側的
三角肌＆胸大肌時
背部的線條要單純一點

OK!

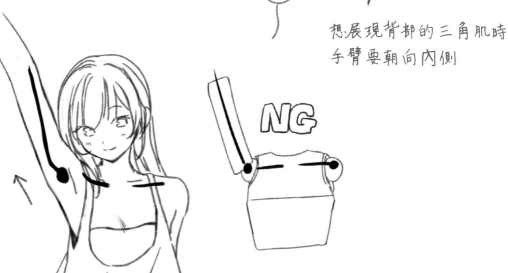

想展現背部的三角肌時
手臂要朝向內側

高舉手臂時
鎖骨～肩膀的
肌肉也會抬升

↑球體關節人偶
只有手臂會動

TOPICS

這裡怎麼畫？

腋下的凹凸

腋下是手臂、肩膀、背部的肌肉聚集且複雜疊合的部位。其中最重要的，是夾在手臂根部的內側與軀幹之間的大凹陷。這裡呈現柔軟的菱形，又稱作腋窩。腋下平時都被手臂和衣服遮住，在日常生活中顯少外露，但這裡卻是象徵女性性感的重要凹凸曲線。

這個菱形部分的表面皮膚相當柔軟，會隨著動作形成細微的凹凸！

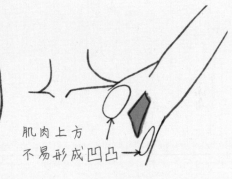

肌肉上方
不易形成凹凸

◆也會隨著動作而變化

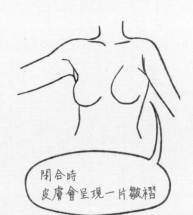

閉合時
皮膚會呈現一片皺褶

腋窩遮蓋著人類重要的血管
及其他器官，所以在大家眼中
「露出腋下」才會是一種
毫無防備的性感姿勢喔！

仔細畫出隨著腋下開合
而變化的凹凸

▶腋下的開合與凹凸的變化

腋下閉合時，上臂和乳房之間的脂肪會使腋下的肉隆起、形成溝痕。

抬起手臂時，隆起的頸部肌肉（斜方肌）會消失，而肩膀的肌肉（三角肌）會變得明顯。

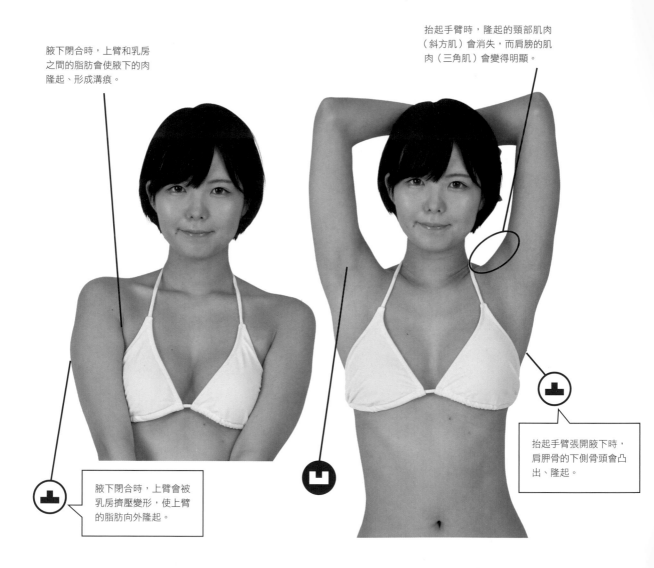

腋下閉合時，上臂會被乳房擠壓變形，使上臂的脂肪向外隆起。

抬起手臂張開腋下時，肩胛骨的下側骨頭會凸出、隆起。

張開腋下時，周圍的肌肉和脂肪也會活動喔！

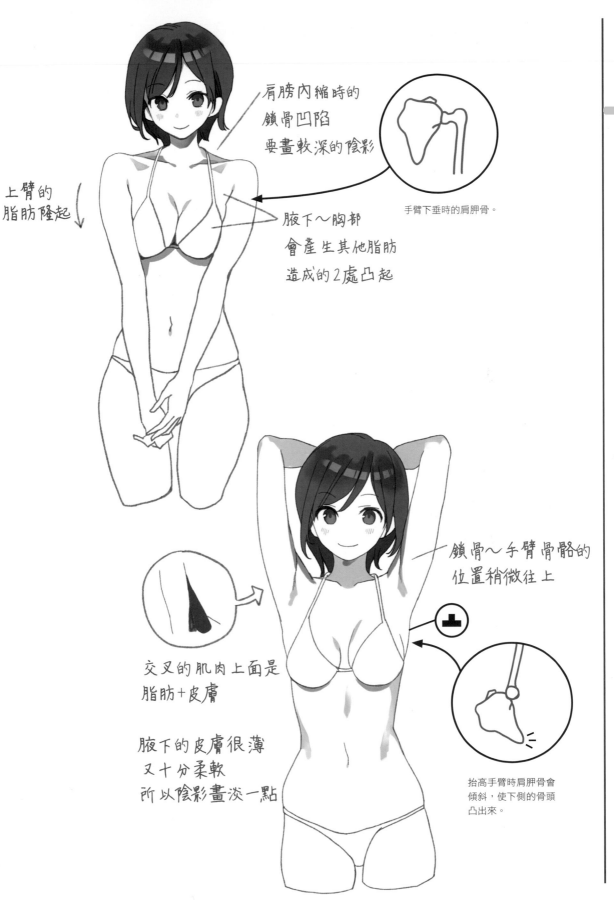

肩膀內縮時的
鎖骨凹陷
要畫較深的陰影

手臂下垂時的肩胛骨。

上臂的
脂肪隆起

腋下～胸部
會產生其他脂肪
造成的2處凸起

交叉的肌肉上面是
脂肪+皮膚

腋下的皮膚很薄
又十分柔軟
所以陰影畫淡一點

鎖骨～手臂骨骼的
位置稍微往上

抬高手臂時肩胛骨會
傾斜，使下側的骨頭
凸出來。

注意手臂的屈伸
畫出平緩的凹凸曲線

▶手臂的凹凸考察

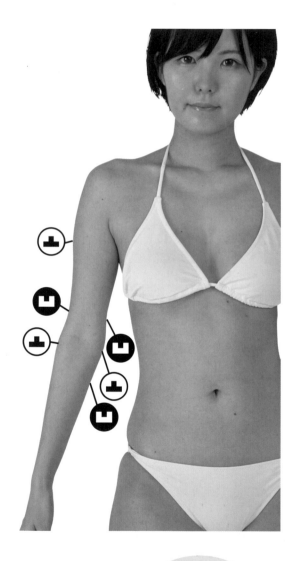

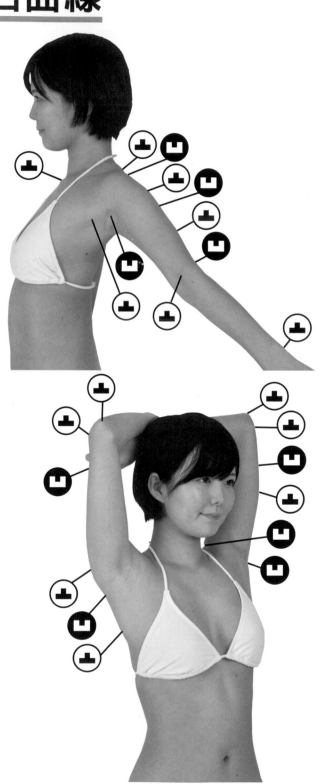

手臂的凹凸會因為姿勢而產生各種變化。畫關節的凹凸時，要先理解骨骼的構造，才懂得怎麼畫出平緩的手臂曲線。

▶手臂的凹凸和骨骼

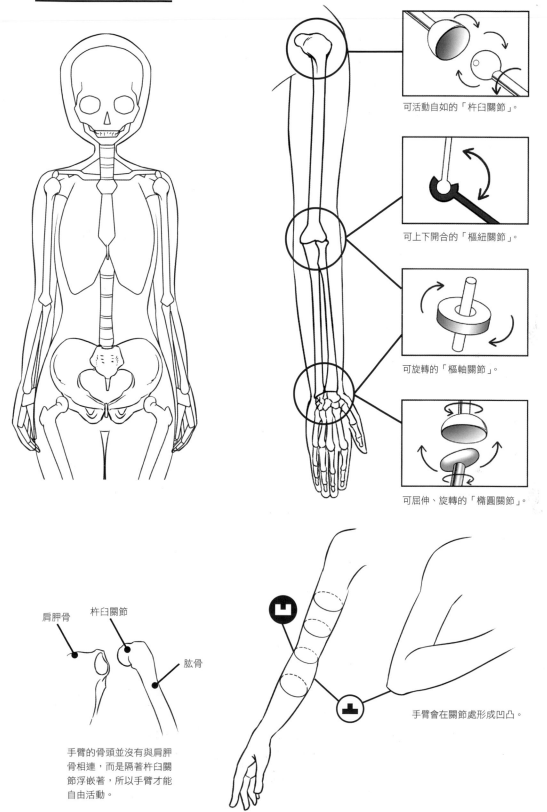

可活動自如的「杵臼關節」。

可上下開合的「樞紐關節」。

可旋轉的「樞軸關節」。

可屈伸、旋轉的「橢圓關節」。

肩胛骨

杵臼關節

肱骨

手臂的骨頭並沒有與肩胛骨相連，而是隔著杵臼關節浮嵌著，所以手臂才能自由活動。

手臂會在關節處形成凹凸。

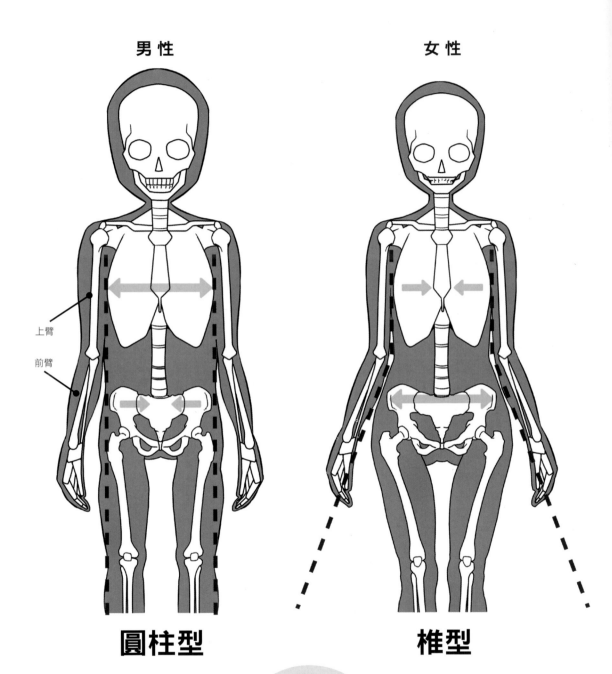

男性　　　　　　　　　　女性

上臂

前臂

圓柱型　　　　　　**椎型**

男女的上臂和前臂夾角（提物角）大不相同，這多半是受到骨骼的差異影響。一般而言，男性的胸部寬闊、骨盆狹窄；相較之下，女性的胸部狹窄、骨盆寬闊，所以前臂會朝外側張開似地彎曲。

女性的手臂不是只有細
用脂肪營造恰到好處的肉感

▶手臂的伸長與凹凸

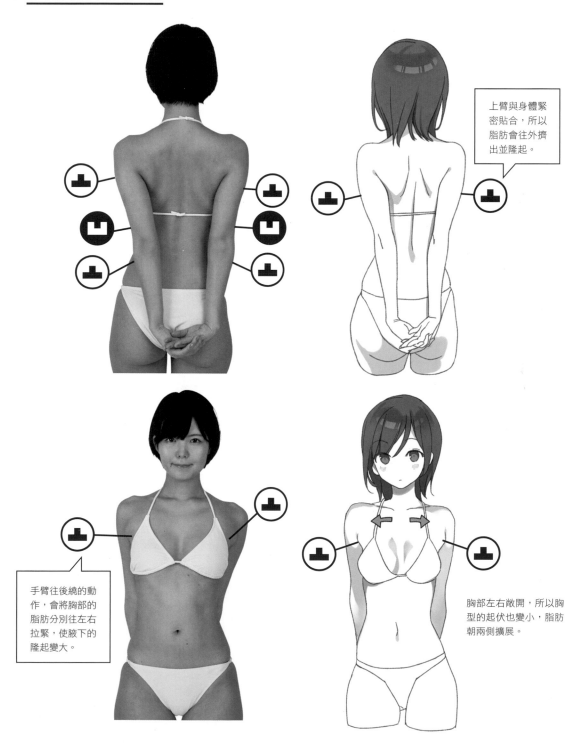

上臂與身體緊密貼合，所以脂肪會往外擠出並隆起。

手臂往後繞的動作，會將胸部的脂肪分別往左右拉緊，使腋下的隆起變大。

胸部左右敞開，所以胸型的起伏也變小，脂肪朝兩側擴展。

手臂的輪廓會因手掌方向
產生隆起或凹陷

▶ **手臂的曲線變化**

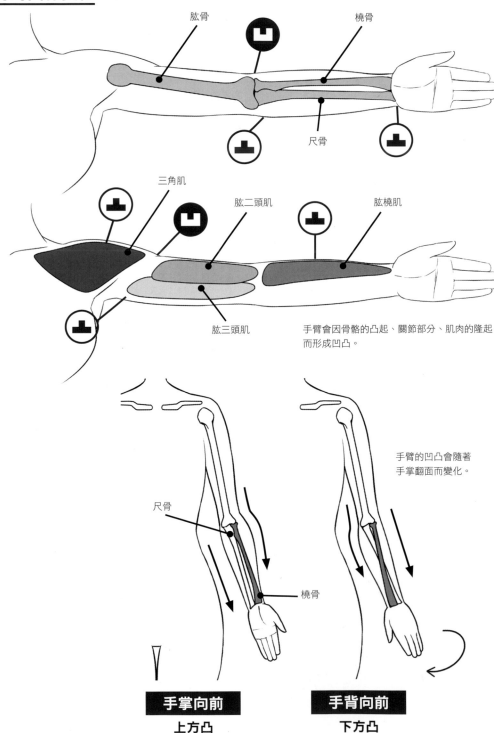

手臂會因骨骼的凸起、關節部分、肌肉的隆起而形成凹凸。

手臂的凹凸會隨著手掌翻面而變化。

肱骨　橈骨　尺骨

三角肌　肱二頭肌　肱橈肌　肱三頭肌

尺骨　橈骨

手掌向前
上方凸

手背向前
下方凸

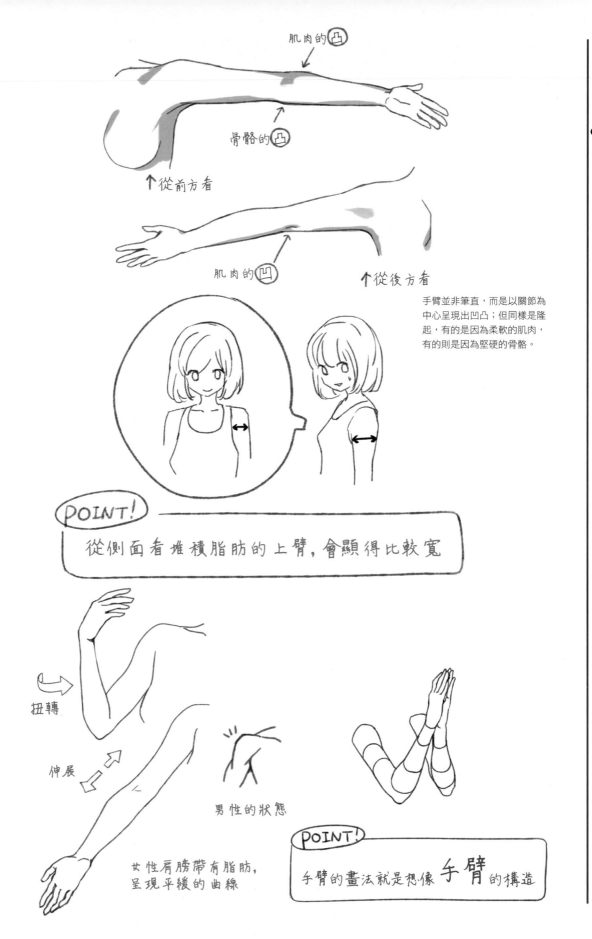

肌肉的凸

骨骼的凸

↑從前方看

肌肉的凹

↑從後方看

手臂並非筆直,而是以關節為中心呈現出凹凸;但同樣是隆起,有的是因為柔軟的肌肉,有的則是因為堅硬的骨骼。

POINT!

從側面看堆積脂肪的上臂,會顯得比較寬

扭轉

伸展

男性的狀態

女性肩膀帶有脂肪,呈現平緩的曲線

POINT!

手臂的畫法就是想像手臂的構造

了解手臂的可動範圍避免畫出不自然的姿勢

▶ 手肘周圍的凹凸

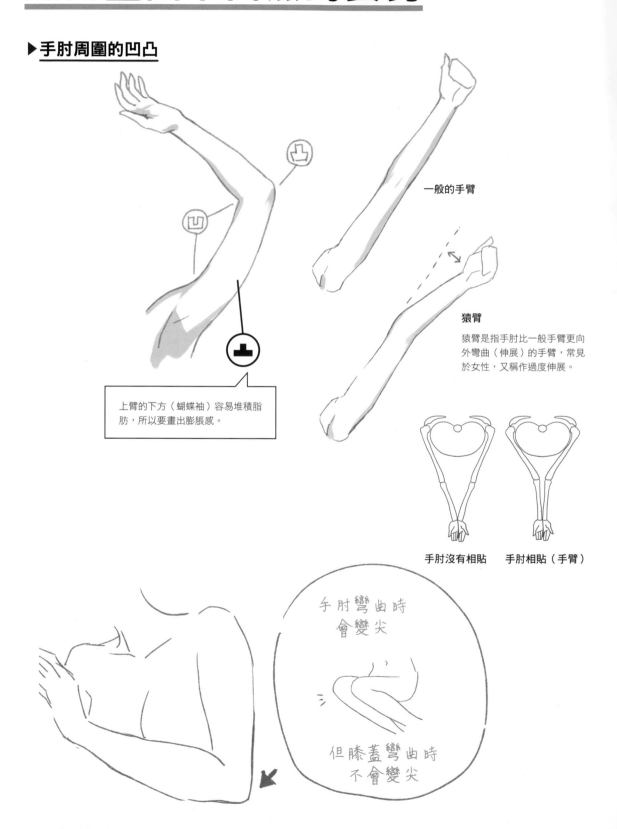

一般的手臂

猿臂

猿臂是指手肘比一般手臂更向外彎曲（伸展）的手臂，常見於女性，又稱作過度伸展。

上臂的下方（蝴蝶袖）容易堆積脂肪，所以要畫出膨脹感。

手肘沒有相貼　　手肘相貼（手臂）

手肘彎曲時
會變尖

但膝蓋彎曲時
不會變尖

▶手臂的可動與凹凸的變化

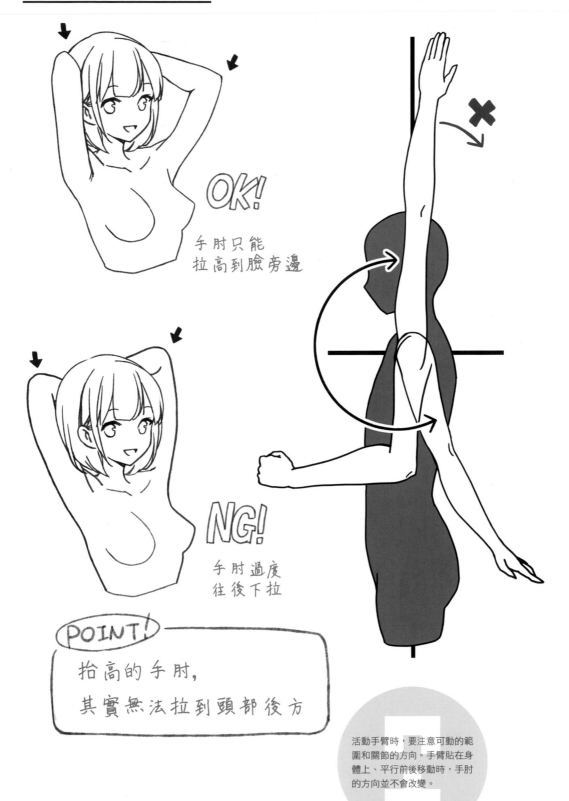

OK!

手肘只能
拉高到臉旁邊

NG!

手肘過度
往後下拉

POINT!

抬高的手肘,
其實無法拉到頭部後方

活動手臂時,要注意可動的範圍和關節的方向。手臂貼在身體上、平行前後移動時,手肘的方向並不會改變。

03 | 乳房的凹凸畫法

乳房是女體輪廓線中最大的凹凸曲線。它是完全不含肌肉的脂肪組織,所以外型會隨著身體的動作而晃動、受到重力的影響而千變萬化。

▶乳房的形狀

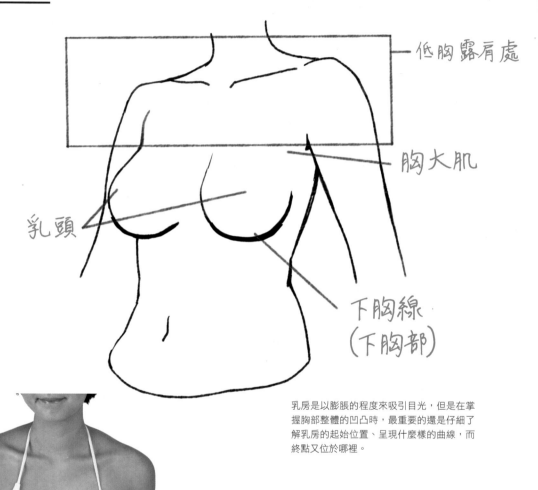

低胸露肩處

胸大肌

乳頭

下胸線
(下胸部)

乳房是以膨脹的程度來吸引目光,但是在掌握胸部整體的凹凸時,最重要的還是仔細了解乳房的起始位置、呈現什麼樣的曲線,而終點又位於哪裡。

乳房是一團脂肪
掛在胸部的曲面上
下側受到重力的影響而較厚

▶胸大肌和乳房的關係

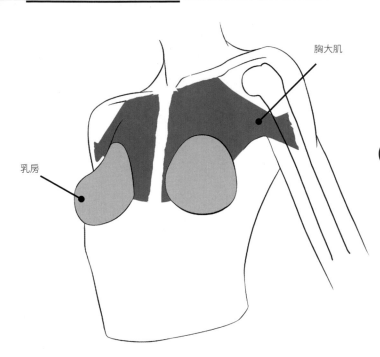

由脂肪構成的乳房，是以掛在左右胸大肌上的方式附著於胸膛上。

胸大肌

乳房

> ！ POINT
>
> **乳房非常特別**
>
> 乳房並不是骨骼或肌肉組織，而是由許多皮下脂肪堆積而成的柔軟部位。內部的乳腺以樹枝狀的結構擴展，負責將母乳運送到乳頭。乳房的形狀和柔軟度，與骨骼和肌肉量無關，是完全獨立的組織，和其他部位有天壤之別。

▶乳房的構造

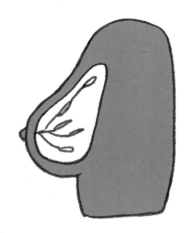

主要有脂肪和乳腺

脂肪較多...柔軟
　　　　曲線柔和

乳腺較多...有彈性
　　　　質地較硬

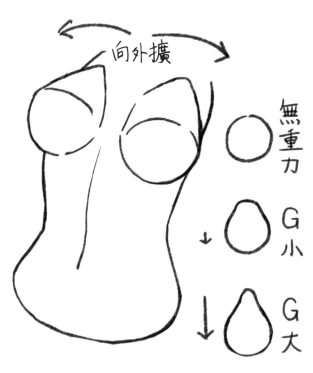

向外擴

無重力

G小

G大

乳房會受到重力（G）的影響，脂肪沿著軀幹往下移動。乳房愈大，脂肪的下垂就會愈明顯。

▶乳房的形狀

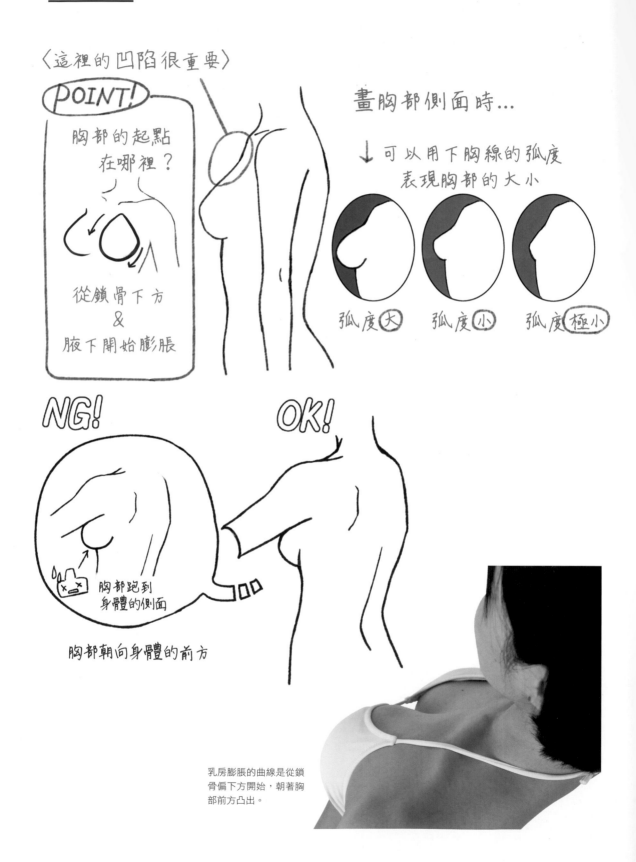

〈這裡的凹陷很重要〉

POINT!

胸部的起點
在哪裡？

從鎖骨下方
&
腋下開始膨脹

畫胸部側面時...

↓ 可以用下胸線的弧度
表現胸部的大小

弧度大　　弧度小　　弧度極小

NG!

胸部跑到
身體的側面

OK!

胸部朝向身體的前方

乳房膨脹的曲線是從鎖
骨偏下方開始，朝著胸
部前方凸出。

乳房有內凹、有外凸
不是只有圓而已

胸部的脂肪畫法
胸部上的脂肪會
隨著重力下垂

脂肪

小
大

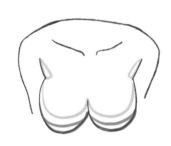

像水球的感覺

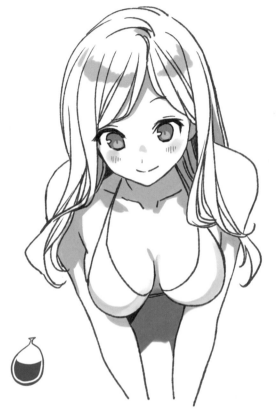

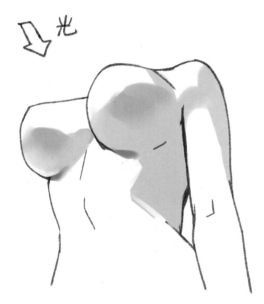光

畫仰角的胸部時
陰影也要畫出圓弧

▶乳房的形狀和大小、凹凸的差別

胸部只要用乳溝、下胸線表現出形狀和大小就可以了

原來不是只要畫大一點就好了呀⋯⋯

胸部的大小雖然也很重要，但輪廓線更重要。寫實畫和動畫風格的圖，胸部的畫法也不盡相同喔。

乳房較大

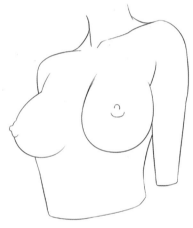

左右乳房各自朝外側膨脹。

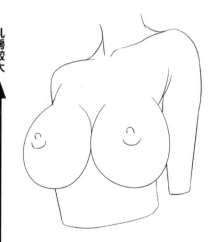

乳房靠向中央，乳溝十分明顯。

寫實風 ◀━━━━━━━━━━━━━━▶ 動畫風

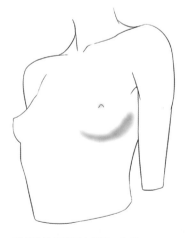

乳房的輪廓線不太明顯，也看不見乳溝。

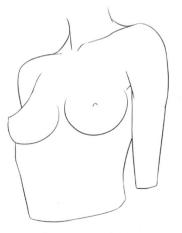

強調輪廓線，乳溝也相當明顯。

乳房較小

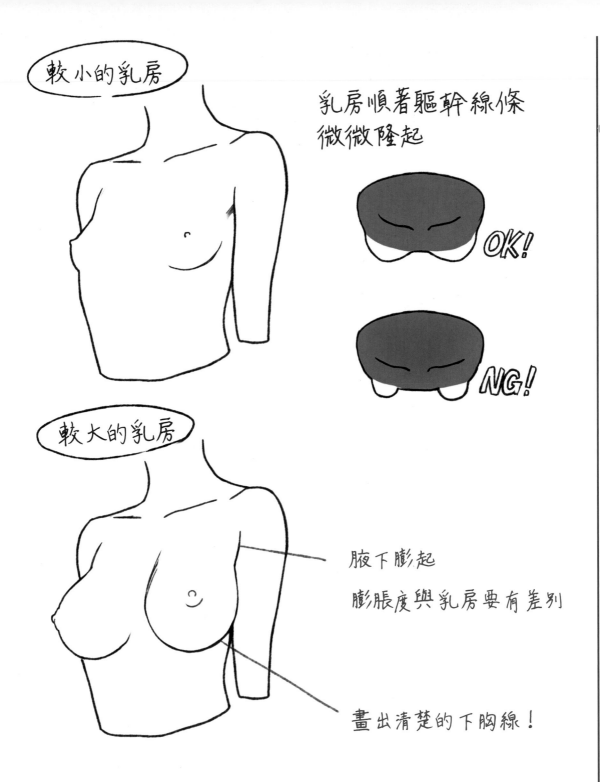

較小的乳房

乳房順著軀幹線條
微微隆起

OK!

NG!

較大的乳房

腋下膨起
膨脹度與乳房要有差別

畫出清楚的下胸線！

運用胸線
畫出平胸和波霸的差異

利用下胸和乳溝的曲線
畫出乳房的軟綿感

▶ 下胸的表現

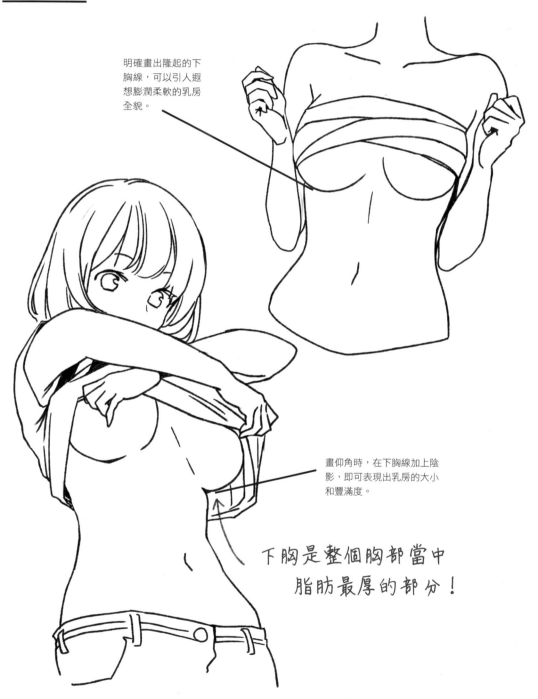

明確畫出隆起的下胸線，可以引人遐想膨潤柔軟的乳房全貌。

畫仰角時，在下胸線加上陰影，即可表現出乳房的大小和豐滿度。

下胸是整個胸部當中脂肪最厚的部分！

▶乳溝的表現

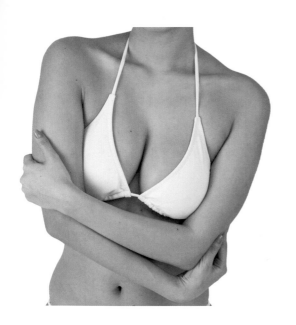

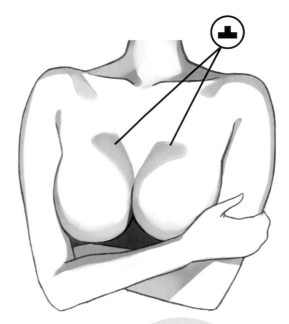

雙臂交抱在胸前，可以表現乳房彷彿要擠出來似的柔軟度。乳房上側形成的膨脹不能用線條來畫，而是利用陰影來展現圓潤的輪廓。

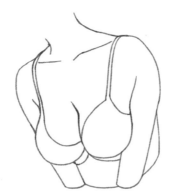

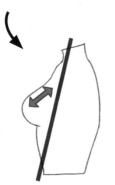

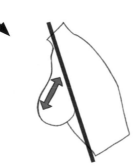

乳房是以吊掛在胸部上的方式堆積而成的脂肪，所以形狀會隨著姿勢千變萬化。

前傾就會加深乳溝

▶彈跳的乳房動向

奔跑 … 基本上是上下彈跳

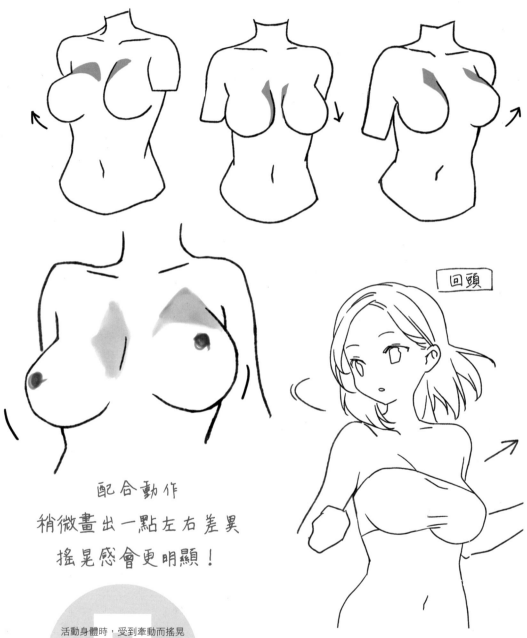

回頭

配合動作

稍微畫出一點左右差異

搖晃感會更明顯！

活動身體時，受到牽動而搖晃的乳房，要畫成像球反彈的狀態。畫出左右乳房分別朝不同方向彈跳的凹凸曲線，可以表現出不受控制又柔軟的模樣。

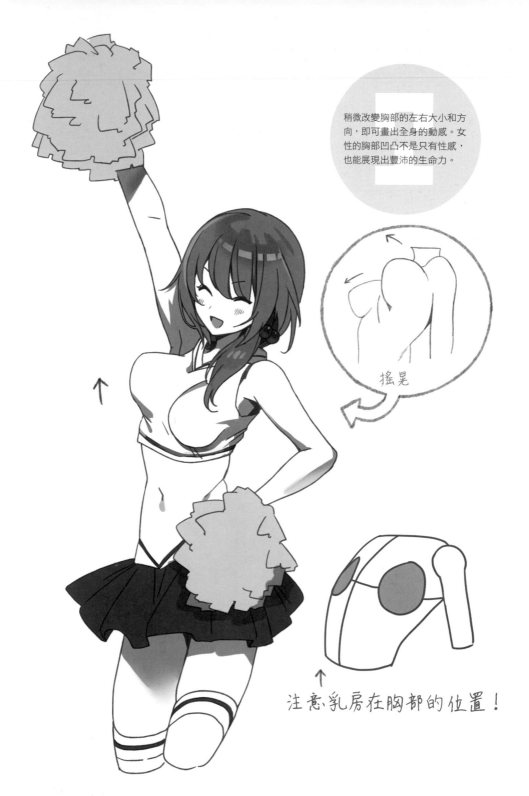

稍微改變胸部的左右大小和方向，即可畫出全身的動感。女性的胸部凹凸不是只有性感，也能展現出豐沛的生命力。

搖晃

注意乳房在胸部的位置！

打破乳房的左右平衡
展演全身的動感

隨重力鬆塌擴展的
仰躺式乳房

▶ 仰躺時的乳房狀態

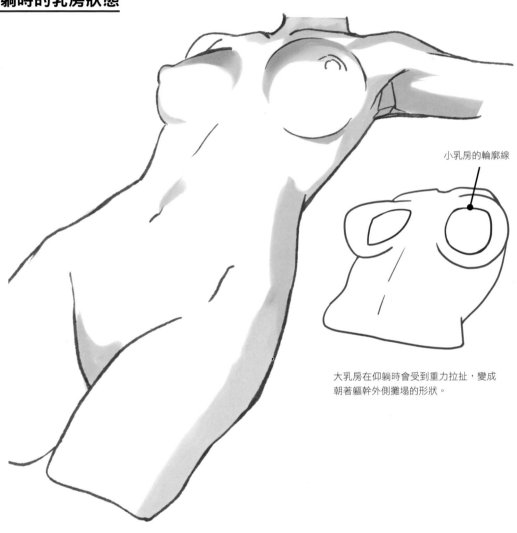

小乳房的輪廓線

大乳房在仰躺時會受到重力拉扯，變成朝著軀幹外側攤塌的形狀。

乳房長在蛋型軀幹上
所以會向外扁塌下來

脂肪沿著身體的
曲線擴展

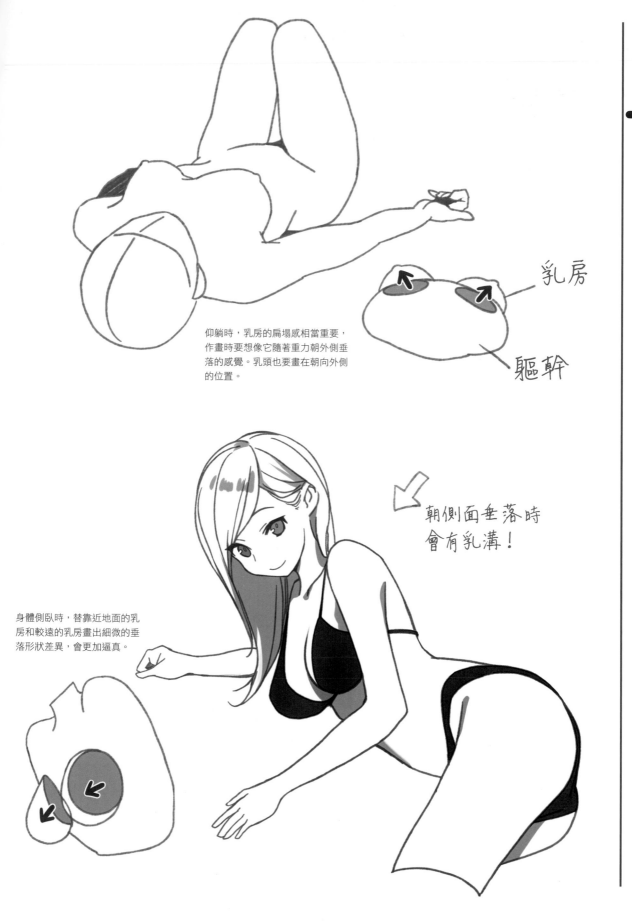

乳房

軀幹

仰躺時，乳房的扁塌感相當重要，
作畫時要想像它隨著重力朝外側垂
落的感覺。乳頭也要畫在朝向外側
的位置。

朝側面垂落時
會有乳溝！

身體側臥時，替靠近地面的乳
房和較遠的乳房畫出細微的垂
落形狀差異，會更加逼真。

運用內衣
畫出更美曲線的技巧

▶內衣的畫法

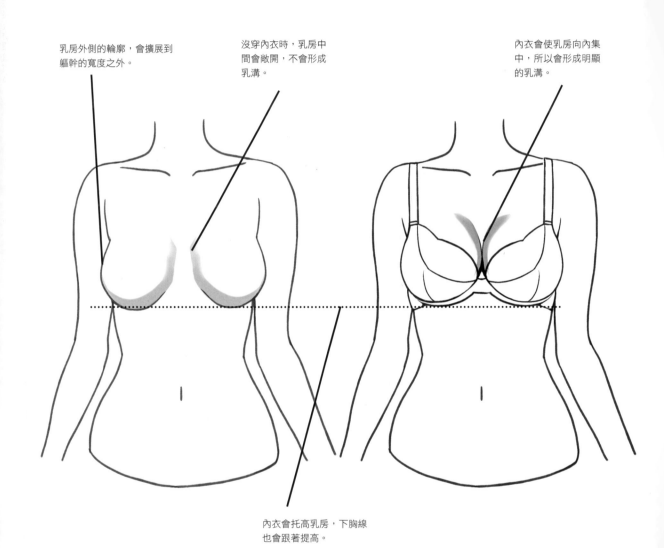

乳房外側的輪廓，會擴展到軀幹的寬度之外。

沒穿內衣時，乳房中間會敞開，不會形成乳溝。

內衣會使乳房向內集中，所以會形成明顯的乳溝。

內衣會托高乳房，下胸線也會跟著提高。

沒穿內衣時，乳房會左右敞開，所以不會形成乳溝。要用陰影來表現脂肪的膨脹。

穿內衣時，乳溝的線條要畫得鮮明，陰影也要加深。

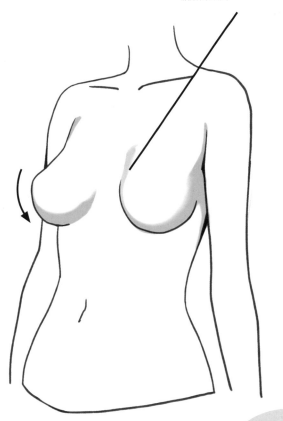

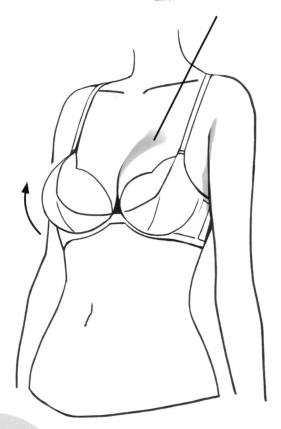

沒穿內衣時，乳房的輪廓會隨著重力向下垂。但是穿上內衣後，乳房就會托高，所以要畫成上抬的感覺。

穿著內衣時，乳房的脂肪會集中在中央，要用呼之欲出的感覺畫乳房的凹凸曲線。

▶內衣的畫法

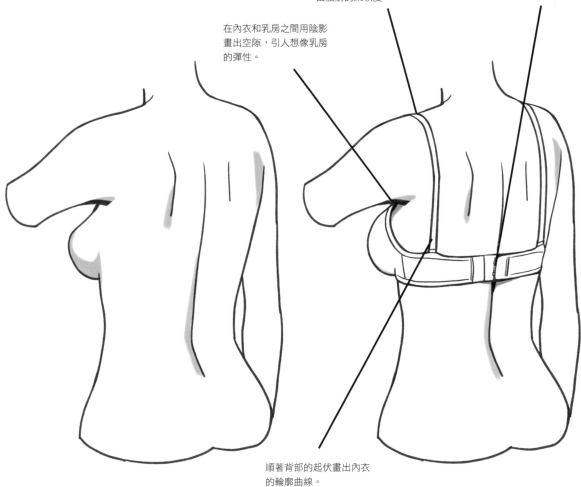

在內衣和乳房之間用陰影畫出空隙，引人想像乳房的彈性。

內衣會往內勒，所以在皮膚上畫出輕微凹陷，展現出脂肪的柔軟度。

內衣也會有細微的凹凸，曲線要順著背部的起伏變化。不貼身的部分，則要用陰影表現出背部的立體感。

順著背部的起伏畫出內衣的輪廓曲線。

運用凹凸和陰影，表現出內衣和肌膚密合的程度。

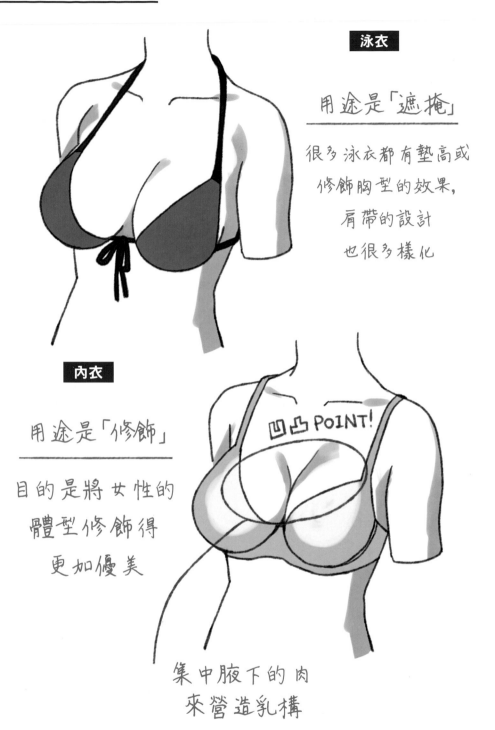

泳衣

用途是「遮掩」

很多泳衣都有墊高或
修飾胸型的效果,
肩帶的設計
也很多樣化

內衣

用途是「修飾」

目的是將女性的
體型修飾得
更加優美

凹凸 POINT!

集中腋下的肉
來營造乳構

遮掩用的泳衣和修飾用的內衣
乳房的膨脹方式大不同

04 背部的凹凸畫法

相較於可看見乳房的女體正面，背面總是給人平坦的印象，但這裡也是表現女性窈窕纖細一面的重要部位。這裡就以肩胛骨為主來解說背部的凹凸變化。

▶背部的考察

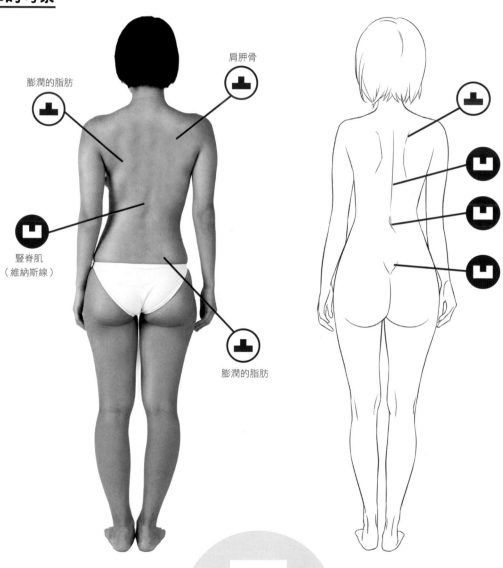

膨潤的脂肪

肩胛骨

豎脊肌
（維納斯線）

膨潤的脂肪

看似平坦的背部，也有骨骼、
肌肉、脂肪形成的明顯凹凸。
背部上側左右成對的肩胛骨，
凸出的地方和形狀更是會隨著
身體的動作而變化。

女性性感背影的重點
就在於肩胛骨的凸起

▶ **背部的基本表現**

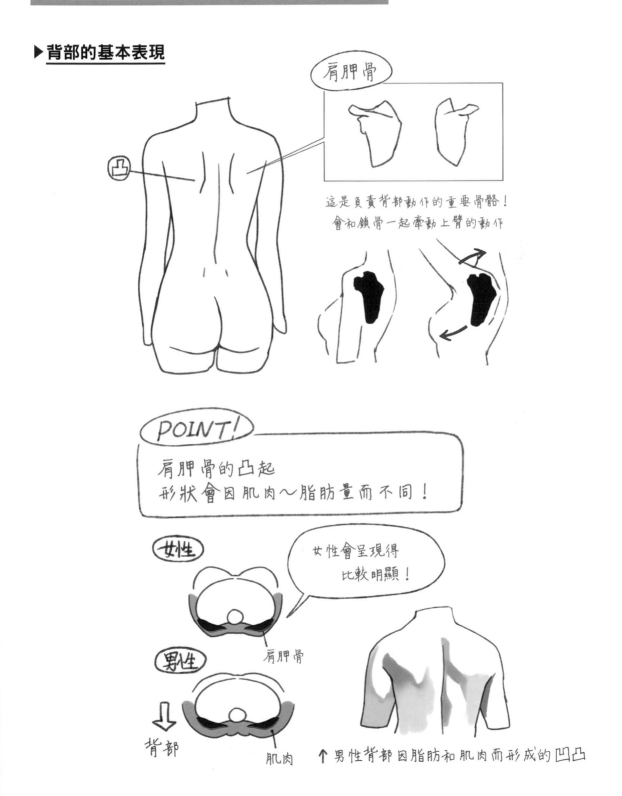

肩胛骨

這是負責背部動作的重要骨骼！
會和鎖骨一起牽動上臂的動作

POINT!

肩胛骨的凸起
形狀會因肌肉～脂肪量而不同！

女性

女性會呈現得
比較明顯！

肩胛骨

男性

⇩
背部

肌肉

↑ 男性背部因脂肪和肌肉而形成的凹凸

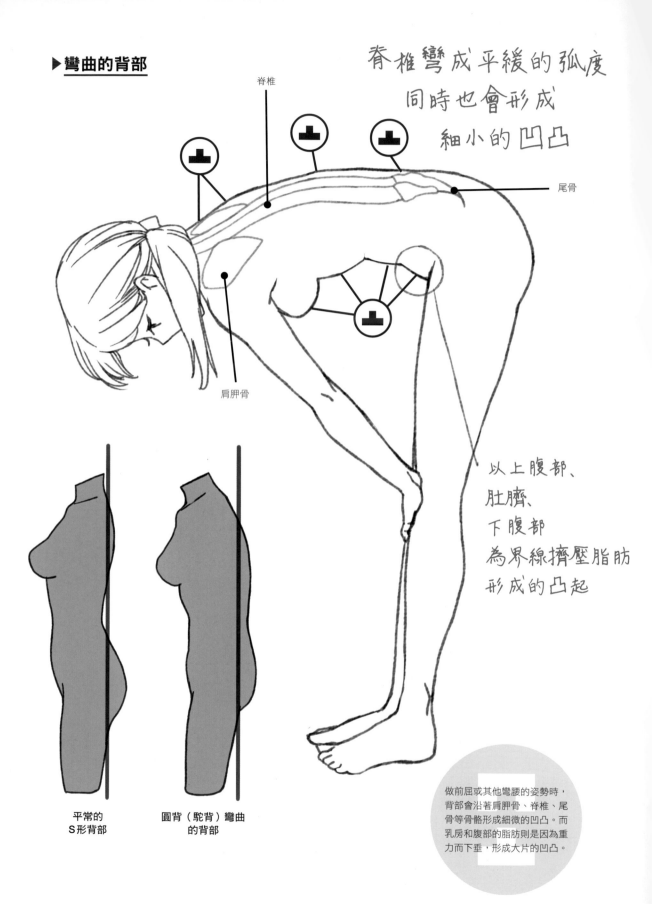

▶ 彎曲的背部

脊椎

脊椎彎成平緩的弧度
同時也會形成
細小的凹凸

尾骨

以上腹部、
肚臍、
下腹部
為界線擠壓脂肪
形成的凸起

肩胛骨

平常的
S形背部

圓背（駝背）彎曲
的背部

做前屈或其他彎腰的姿勢時，
背部會沿著肩胛骨、脊椎、尾
骨等骨骼形成細微的凹凸。而
乳房和腹部的脂肪則是因為重
力而下垂，形成大片的凹凸。

▶坐姿的背部

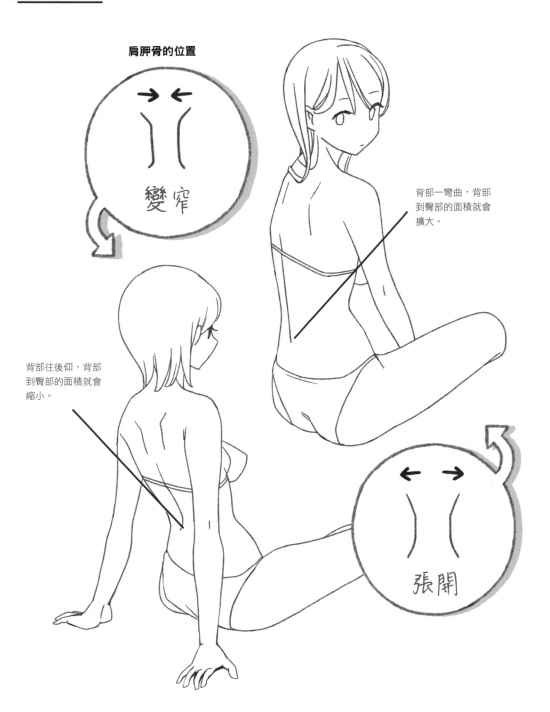

肩胛骨的位置

變窄

背部一彎曲，背部
到臀部的面積就會
擴大。

背部往後仰，背部
到臀部的面積就會
縮小。

張開

肩胛骨會配合姿勢和
手臂的動作任意變化

S形的背部曲線
可以呈現最美麗的女體

▶ **帶動作的背部**

扭轉

女性的背部在形成S形曲線的姿勢時看起來最美。如果再加上扭轉的上半身，就會形成左右不對稱的腰身，變成更加性感的背部。

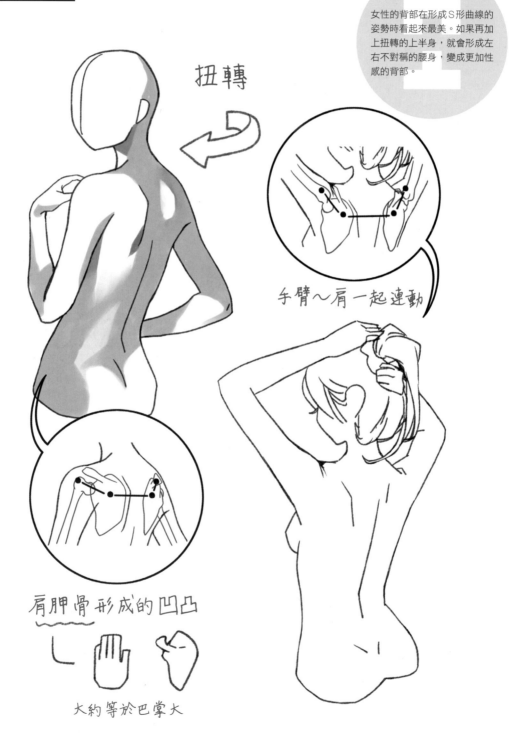

手臂～肩一起連動

肩胛骨形成的凹凸

大約等於巴掌大

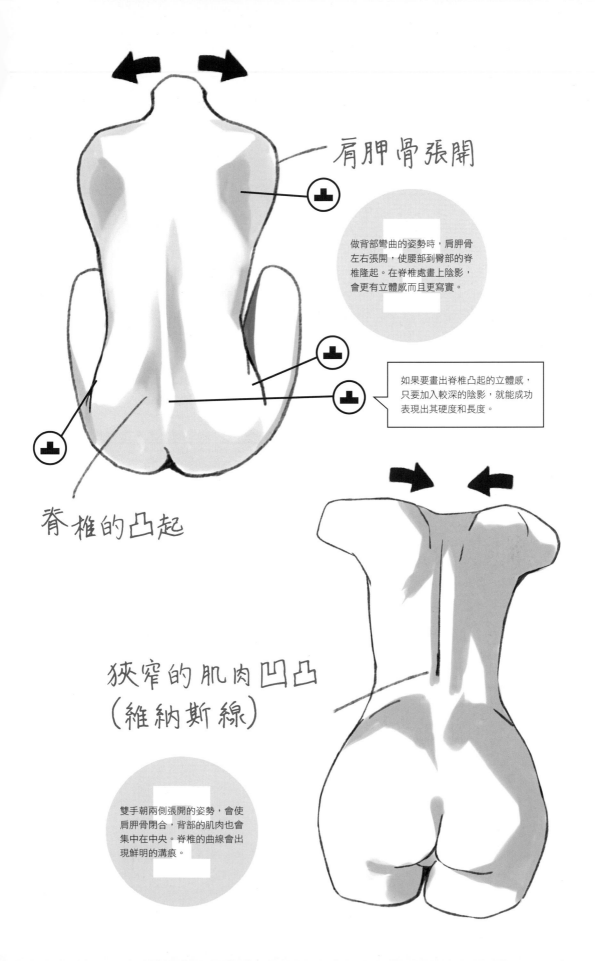

肩胛骨張開

做背部彎曲的姿勢時，肩胛骨左右張開，使腰部到臀部的脊椎隆起。在脊椎處畫上陰影，會更有立體感而且更寫實。

如果要畫出脊椎凸起的立體感，只要加入較深的陰影，就能成功表現出其硬度和長度。

脊椎的凸起

狹窄的肌肉凹凸
（維納斯線）

雙手朝兩側張開的姿勢，會使肩胛骨閉合，背部的肌肉也會集中在中央。脊椎的曲線會出現鮮明的溝痕。

05 腰、臀的凹凸畫法

腰部和臀部是連接胸部、延伸到雙腿的重要部位。肋骨和腰之間的內縮和臀部的膨起，是女體中凹凸起伏最大的地方，是性感的象徵。

▶腰部考察

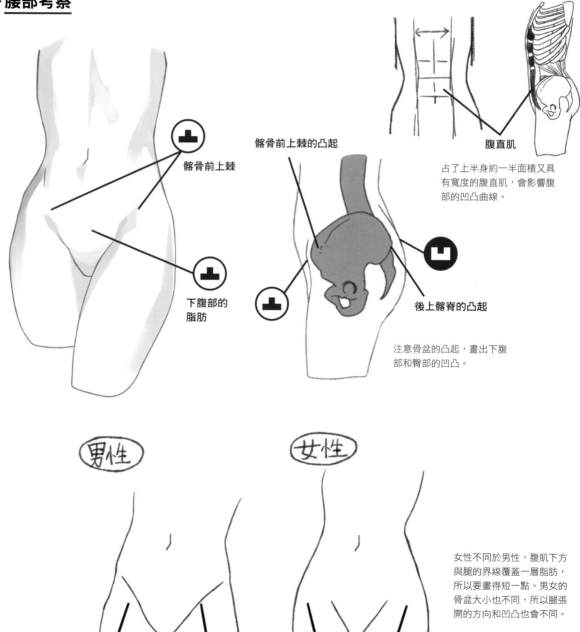

髂骨前上棘

下腹部的脂肪

髂骨前上棘的凸起

後上髂脊的凸起

注意骨盆的凸起，畫出下腹部和臀部的凹凸。

腹直肌

占了上半身約一半面積又具有寬度的腹直肌，會影響腹部的凹凸曲線。

男性

女性

女性不同於男性，腹肌下方與腿的界線覆蓋一層脂肪，所以要畫得短一點。男女的骨盆大小也不同，所以腿張開的方向和凹凸也會不同。

腰身內縮、骨盆隆起
是女體凹凸曲線的最大亮點

▶臀部的表現

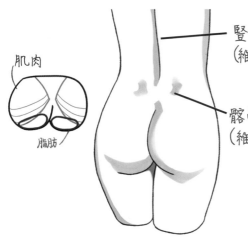

豎脊肌
(維納斯線)

肌肉

脂肪

髂骨前上棘
(維納斯的酒窩)

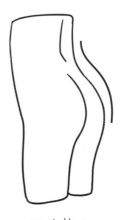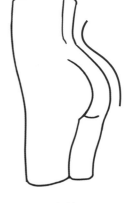

脂肪較少

脂肪較多

臀線呈現平緩的弧度。

臀部隆起形成較大的膨脹。

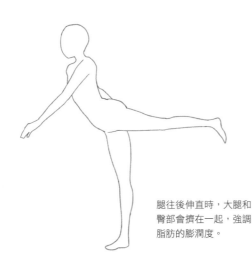

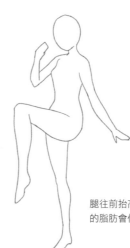

腿往後伸直時,大腿和臀部會擠在一起,強調脂肪的膨潤度。

腿往前抬高,大腿和臀部的脂肪會伸展開來。

如何引人遐想
那些看不見的女體奧祕

▶腰部周圍的表現

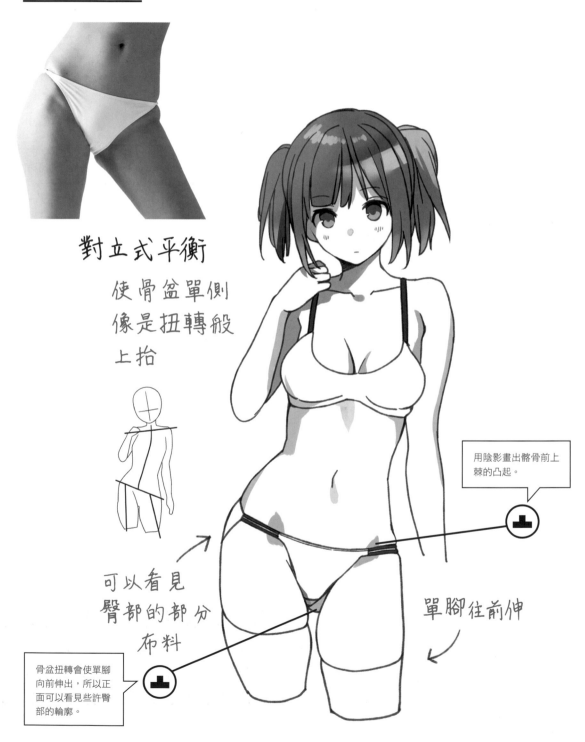

對立式平衡

使骨盆單側
像是扭轉般
上抬

用陰影畫出髂骨前上棘的凸起。

可以看見
臀部的部分
布料

骨盆扭轉會使單腳向前伸出，所以正面可以看見些許臀部的輪廓。

單腳往前伸

▶跨下的畫法

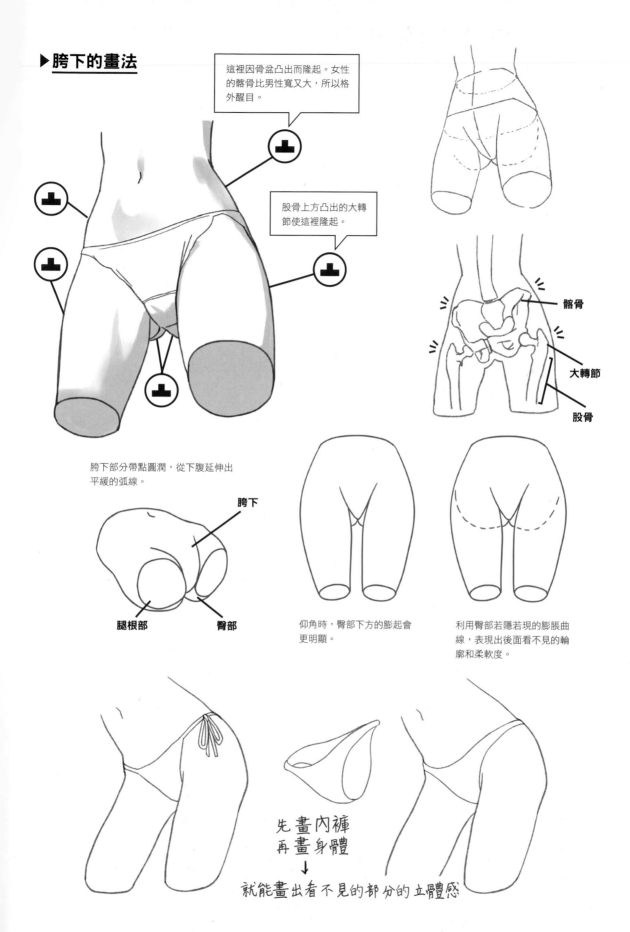

這裡因骨盆凸出而隆起。女性的髂骨比男性寬又大,所以格外醒目。

股骨上方凸出的大轉節使這裡隆起。

髂骨

大轉節

股骨

跨下部分帶點圓潤,從下腹延伸出平緩的弧線。

跨下

腿根部

臀部

仰角時,臀部下方的膨起會更明顯。

利用臀部若隱若現的膨脹曲線,表現出後面看不見的輪廓和柔軟度。

先畫內褲
再畫身體
↓
就能畫出看不見的部分的立體感

▶向前挺腰的姿勢

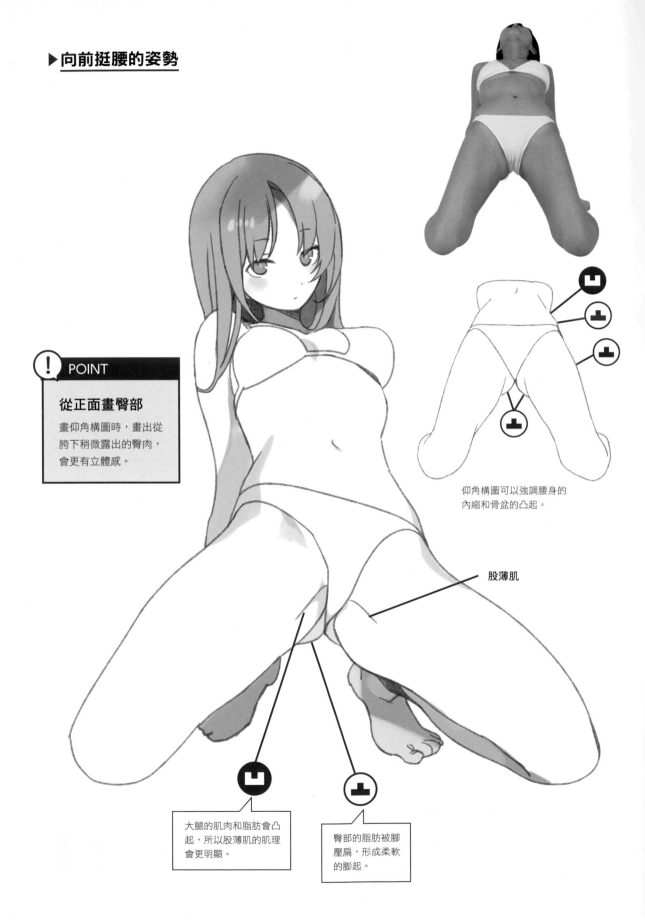

> **(!) POINT**
>
> ### 從正面畫臀部
> 畫仰角構圖時,畫出從胯下稍微露出的臀肉,會更有立體感。

仰角構圖可以強調腰身的內縮和骨盆的凸起。

股薄肌

大腿的肌肉和脂肪會凸起,所以股薄肌的肌理會更明顯。

臀部的脂肪被腳壓扁,形成柔軟的膨起。

▶低視角的畫法

股薄肌

雙腳張開就會顯露出來

雙腳張開時，會顯現出骨盆的形狀，使坐骨的部分凸出。

坐骨的凸起會影響到的部分

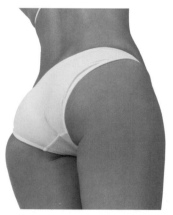

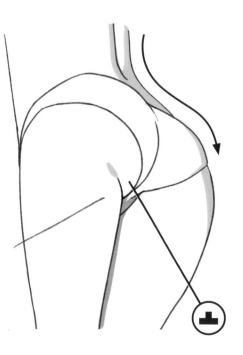

畫低視角的臀部時，
只要將大腿的曲線
畫在前方,提臀的
視覺效果更好

內褲的勒痕
可以更逼真地展現肉感

利用變形技巧
讓貼地扁塌的臀部保持圓潤

▶ 坐姿的描繪

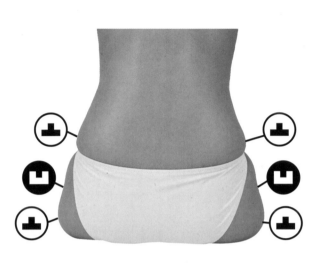

臀部觸地後，脂肪就會被壓扁並橫向擴展，臀部的渾圓曲線也會扁塌。

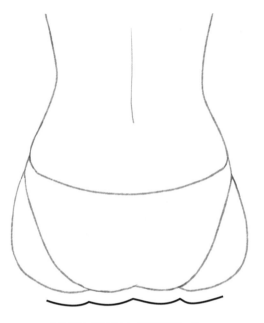

肉的扁塌感畫得比寫實風格更膨一點，內褲的部分保持圓弧形的輪廓，展現出平緩的曲線。

▶ 沒有內褲

臀部的脂肪被地板壓扁、左右擴展。接地面呈扁平。

▶ 寫實畫風

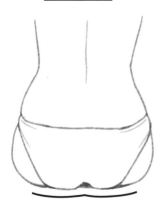

觸地的臀部脂肪扁塌擴展，給人沉甸甸的印象。

如果畫得太寫實，會顯得臀部很重呢。

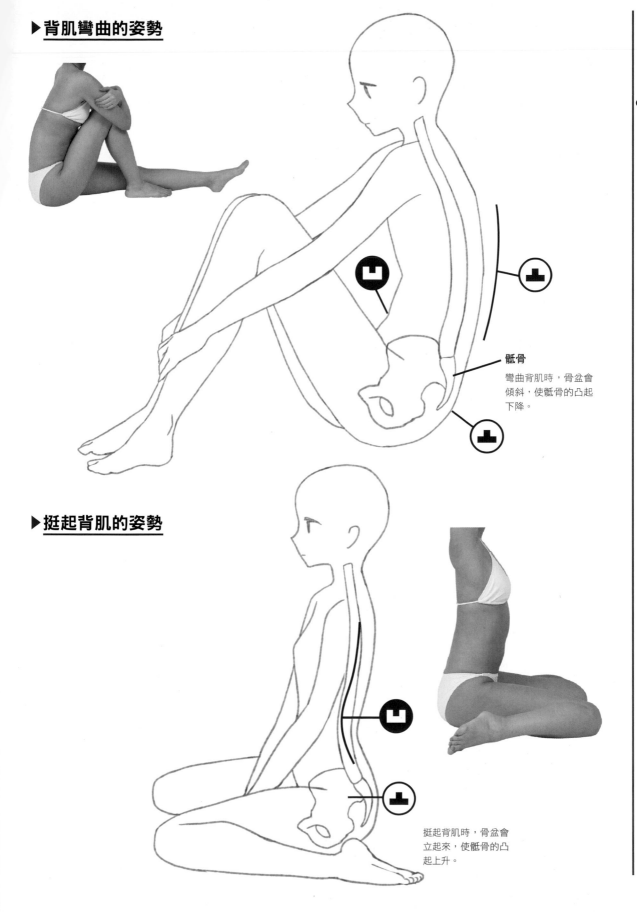

▶背肌彎曲的姿勢

▶挺起背肌的姿勢

骶骨

彎曲背肌時，骨盆會
傾斜，使骶骨的凸起
下降。

挺起背肌時，骨盆會
立起來，使骶骨的凸
起上升。

利用內凹的腰身
凸顯出挺翹的臀部

▶ 挺翹的臀部

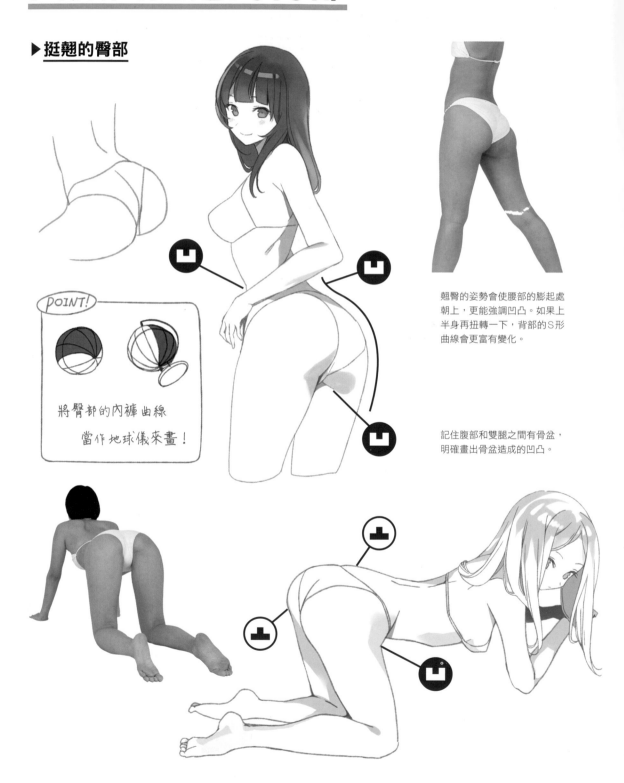

翹臀的姿勢會使腰部的膨起處朝上，更能強調凹凸。如果上半身再扭轉一下，背部的S形曲線會更富有變化。

POINT!

將臀部的內褲曲線
當作地球儀來畫！

記住腹部和雙腿之間有骨盆，明確畫出骨盆造成的凹凸。

TOPICS

這裡怎麼畫？
腰身的凹凸

足以象徵女性身體的部位，有柔軟膨潤的乳房和臀部，但腰身的內縮也是營造窈窕性感印象的重大要素。腰身與女性寬闊的骨盆、胸部較窄的部分形成的對比，是因應S形曲線而生。腰身有時也會呈現筆直，但只要加上脂肪和上半身的扭轉動作，曲線就會更加明顯，可以好好運用。

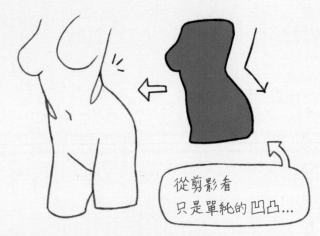

從剪影看
只是單純的凹凸…

具備女性特有的「腰身」的軀幹
即便只是變形畫成的簡單剪影圖
在腰身處加入脂肪或扭轉身體的曲線
肉感與立體感就會更升一級！

↑畫動態姿勢時，也能當作參考！

透過內褲的凹陷與皺褶
強調豐滿的臀部

▶內褲的畫法

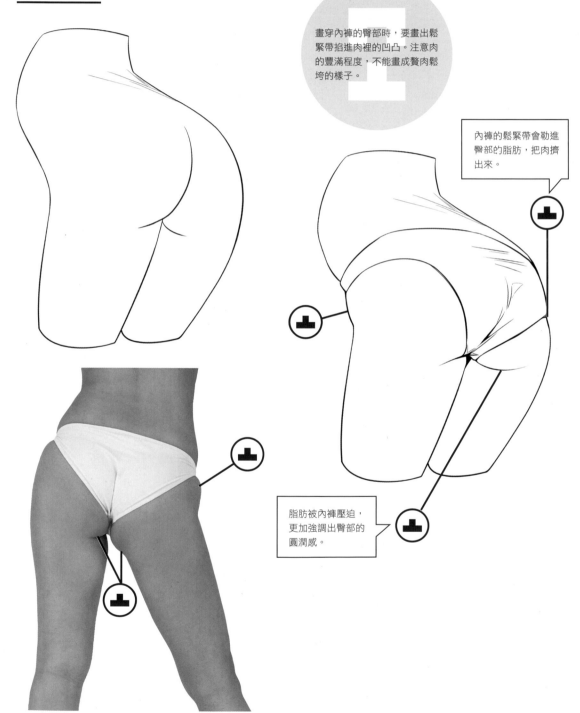

畫穿內褲的臀部時,要畫出鬆緊帶掐進肉裡的凹凸。注意肉的豐滿程度,不能畫成贅肉鬆垮的樣子。

內褲的鬆緊帶會勒進臀部的脂肪,把肉擠出來。

脂肪被內褲壓迫,更加強調出臀部的圓潤感。

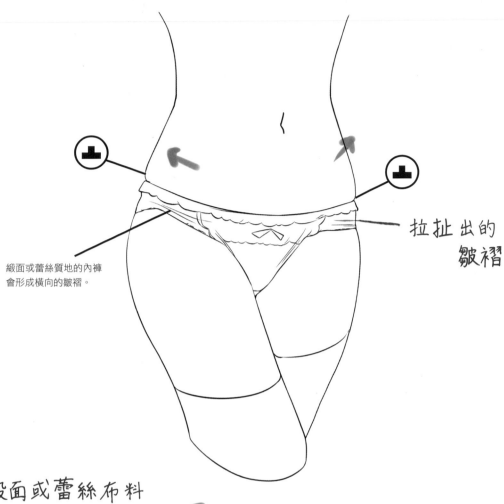

拉扯出的
皺褶

緞面或蕾絲質地的內褲
會形成橫向的皺褶。

緞面或蕾絲布料
不易形成皺褶

棉質內褲會形成
細小的皺褶
↓
用緊繃的程度
&
皺褶的形成方式
表現出材質差異

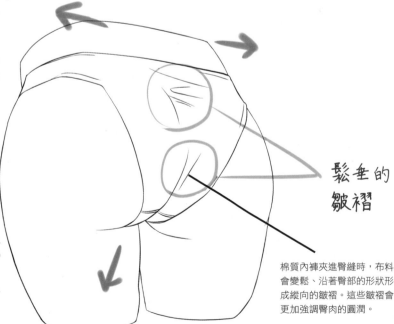

鬆垂的
皺褶

棉質內褲夾進臀縫時，布料
會變鬆、沿著臀部的形狀形
成縱向的皺褶。這些皺褶會
更加強調臀肉的圓潤。

06 腿的凹凸畫法

腿有各種凹凸起伏，而且每一道起伏都具有意義。它們受到骨骼、肌肉、脂肪的影響，形成富有女性獨特柔和起伏的性感輪廓線。

▶ 腿的考察

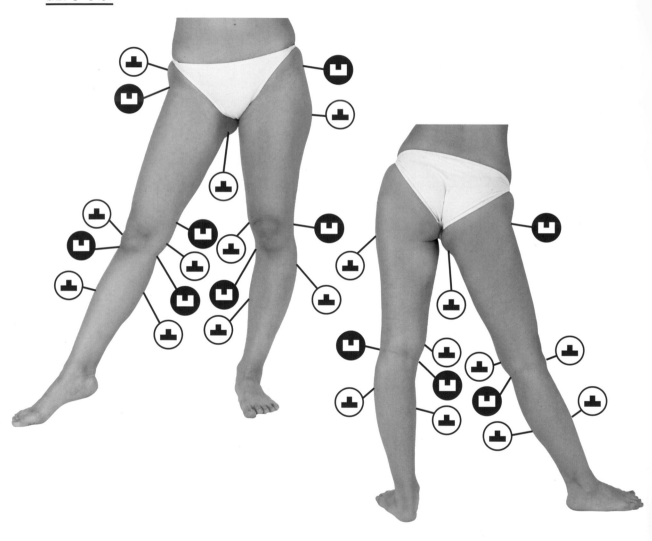

站姿建議採用對立式平衡（參照P.032）的姿勢，才能使全身整體的平衡顯得自然又美麗。畫圖也是一樣，畫腿的時候考慮左右平衡，就能畫出優美的站姿。

男性是Ｈ型、女性是Ｙ型
男女有別的腿部輪廓線

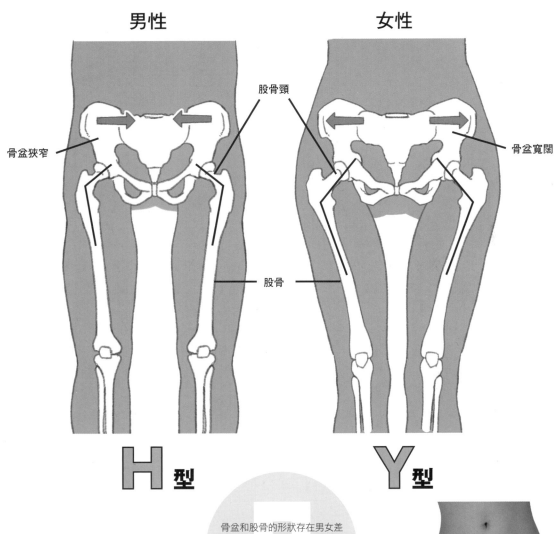

男性　　　　　　　　　　女性

股骨頸

骨盆狹窄　　　　　　　　　　　　　　　　　骨盆寬闊

股骨

Ｈ型　　　　　　　**Ｙ**型

骨盆和股骨的形狀存在男女差
異。女性的骨盆寬度比男性更
寬，股骨頸也更長，所以股骨
的傾斜度會像Ｙ字一樣彎曲。

女性的腰部弧
度比男性還要
大呢！

123

肌肉和脂肪相疊構成
腿部曲線的平緩凹凸

▶腿的構造

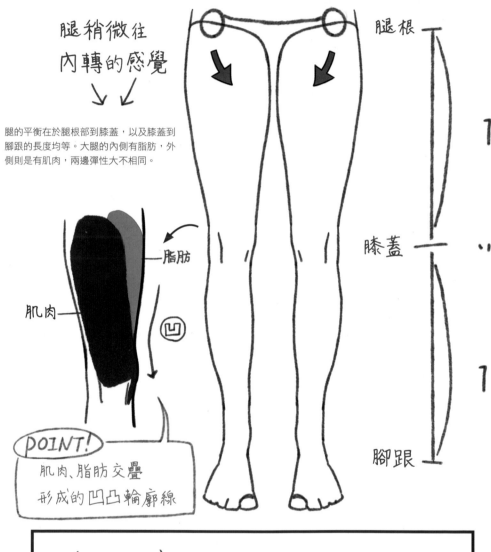

腿稍微往
內轉的感覺

腿的平衡在於腿根部到膝蓋,以及膝蓋到
腳跟的長度均等。大腿的內側有脂肪,外
側則是有肌肉,兩邊彈性大不相同。

脂肪

肌肉

凹

POINT!
肌肉、脂肪交疊
形成的凹凸輪廓線

腿根

膝蓋

腳跟

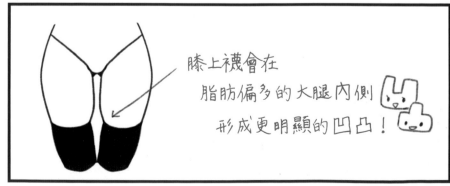

膝上襪會在
脂肪偏多的大腿內側
形成更明顯的凹凸!

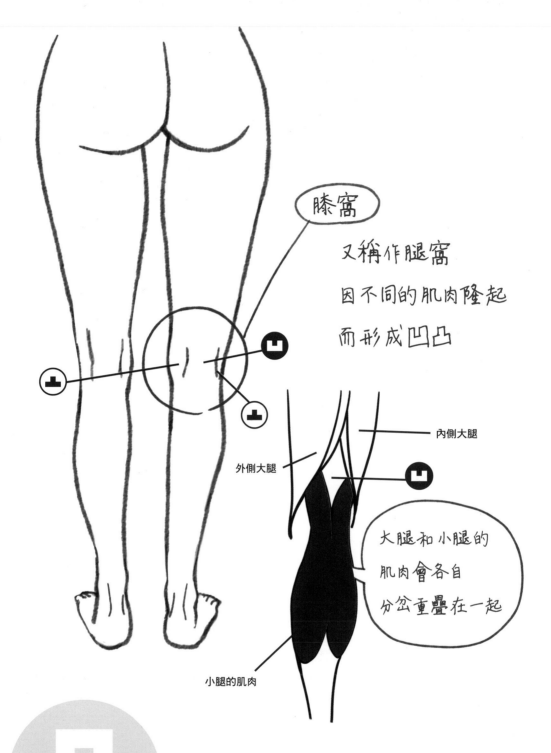

膝窩

又稱作腿窩

因不同的肌肉隆起

而形成凹凸

內側大腿

外側大腿

大腿和小腿的

肌肉會各自

分岔重疊在一起

小腿的肌肉

大腿和小腿的肌肉會在膝窩分岔、各自重疊在一起，疊合處會隆起，中間則是形成凹陷。

▶腿的動作與表現

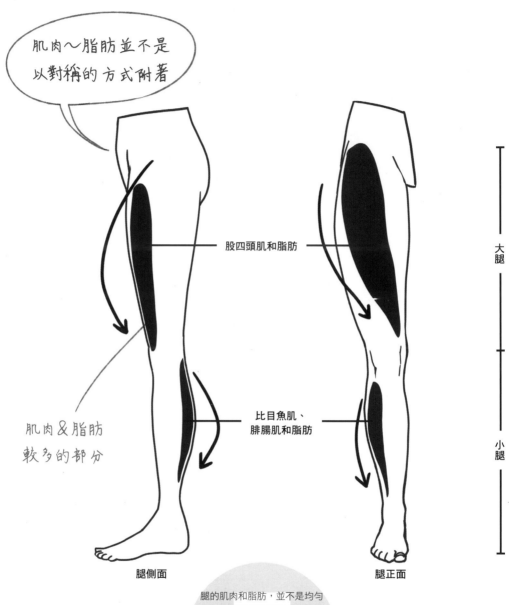

肌肉～脂肪並不是
以對稱的方式附著

肌肉&脂肪
較多的部分

股四頭肌和脂肪

比目魚肌、
腓腸肌和脂肪

大腿

小腿

腿側面

腿正面

腿的肌肉和脂肪，並不是均勻
地長在腿骨的前後左右。肌肉
在大腿的前面和內側、小腿的
後面和外側最發達，脂肪也特
別多。因此人的腿不論是從正
面還是從側面看，都呈現S形
的曲線。

像脊椎一樣，只要注意S形曲線，
就能畫出漂亮的腿囉！

▶大腿的剖面圖

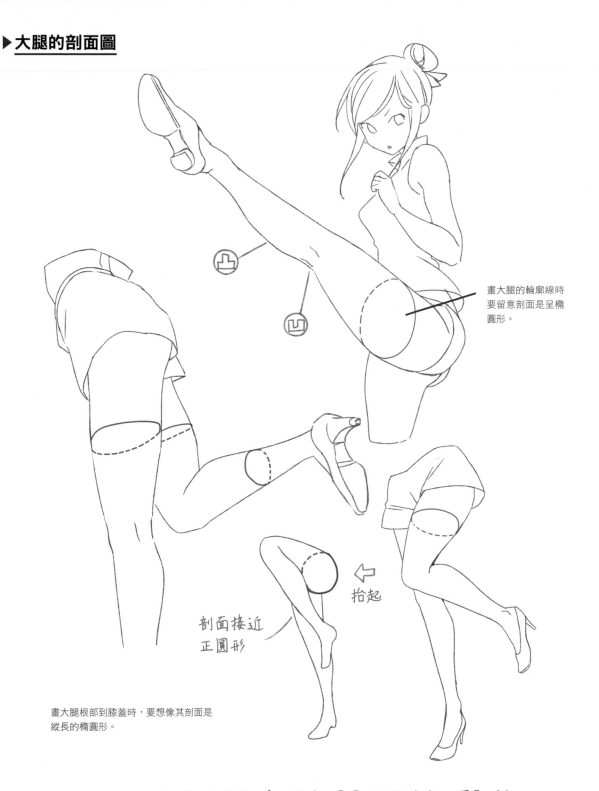

畫大腿的輪廓線時
要留意剖面是呈橢
圓形。

剖面接近
正圓形

抬起

畫大腿根部到膝蓋時，要想像其剖面是
縱長的橢圓形。

大腿會隨著腿的動作
與展現方式而變化多端

高跟鞋造就出
性感又健康的美腿曲線

▶ 高跟鞋的描繪

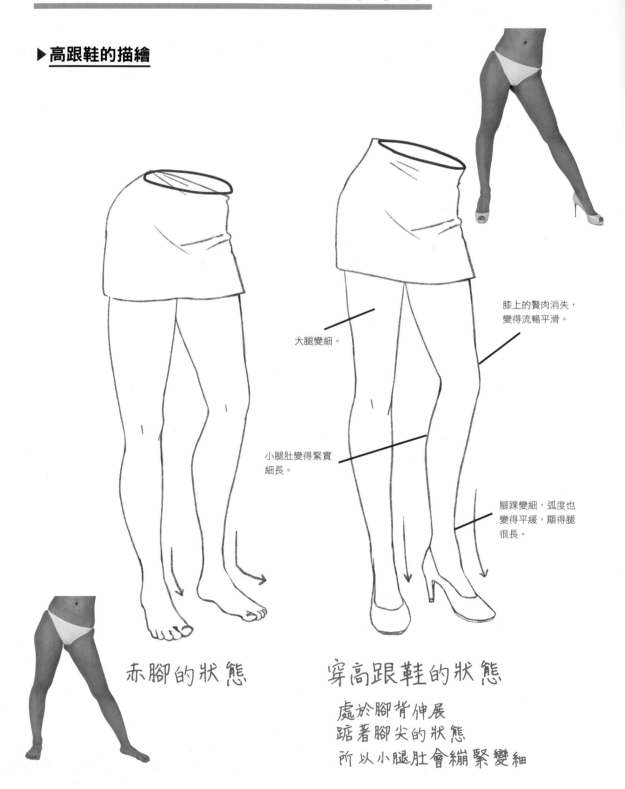

膝上的贅肉消失，
變得流暢平滑。

大腿變細。

小腿肚變得緊實
細長。

腳踝變細，弧度也
變得平緩，顯得腿
很長。

赤腳的狀態　　　　穿高跟鞋的狀態

處於腳背伸展
踮著腳尖的狀態
所以小腿肚會繃緊變細

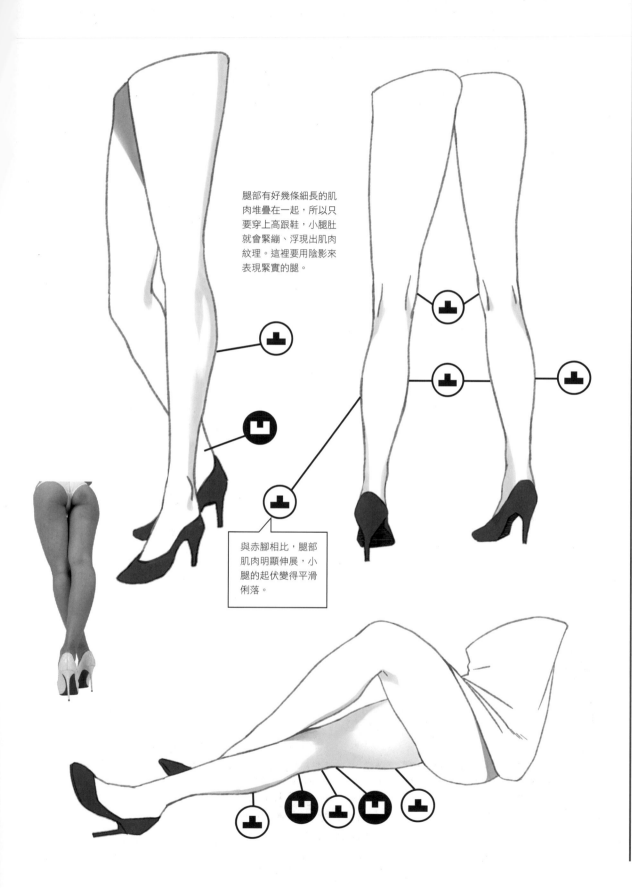

腿部有好幾條細長的肌肉疊在一起，所以只要穿上高跟鞋，小腿肚就會緊繃、浮現出肌肉紋理。這裡要用陰影來表現緊實的腿。

與赤腳相比，腿部肌肉明顯伸展，小腿的起伏變得平滑俐落。

坐姿的重點在於大腿
用壓迫和隆起畫出嬌媚感

▶ **地板坐姿的表現**

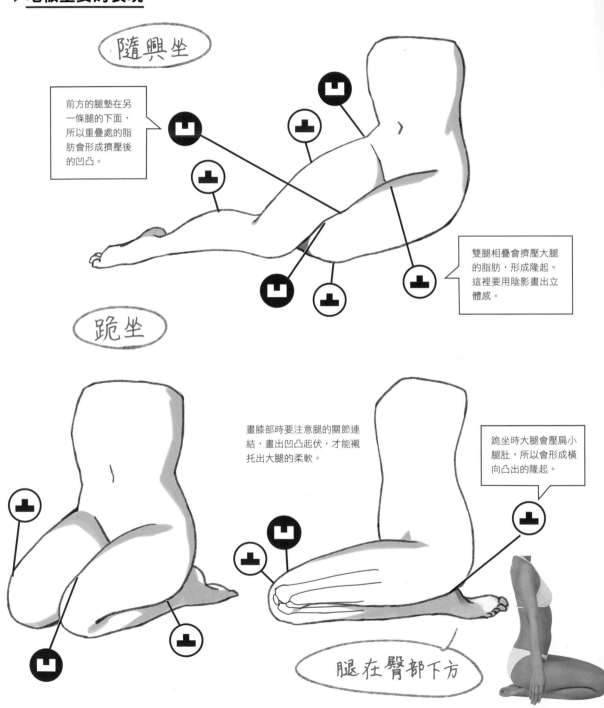

隨興坐

前方的腿墊在另一條腿的下面，所以重疊處的脂肪會形成擠壓後的凹凸。

雙腿相疊會擠壓大腿的脂肪，形成隆起。這裡要用陰影畫出立體感。

跪坐

畫膝部時要注意腿的關節連結，畫出凹凸起伏，才能襯托出大腿的柔軟。

跪坐時大腿會壓扁小腿肚，所以會形成橫向凸出的隆起。

腿在臀部下方

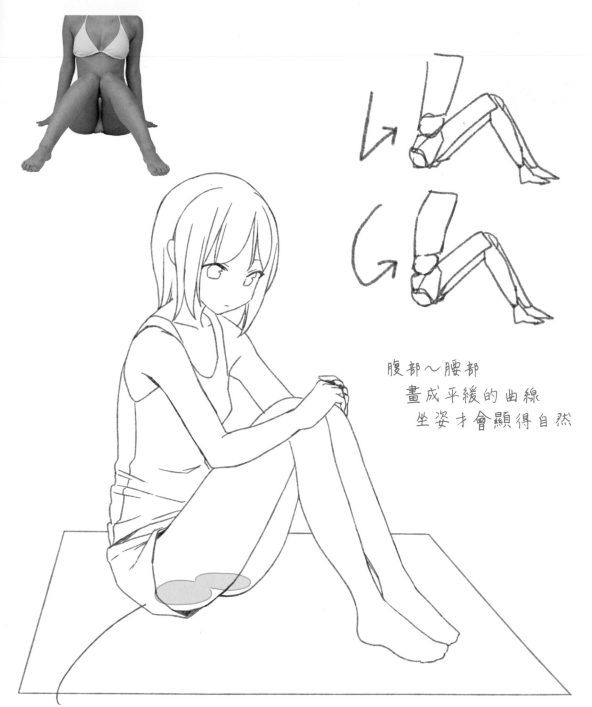

腹部～腰部
畫成平緩的曲線
坐姿才會顯得自然

畫雙手抱著膝蓋的屈膝坐姿時
要想像自己可以從前方的腿
透視深處的大腿的接地面

因為大腿被壓扁，
才能展現出柔軟的質感呢！

▶坐椅子的表現

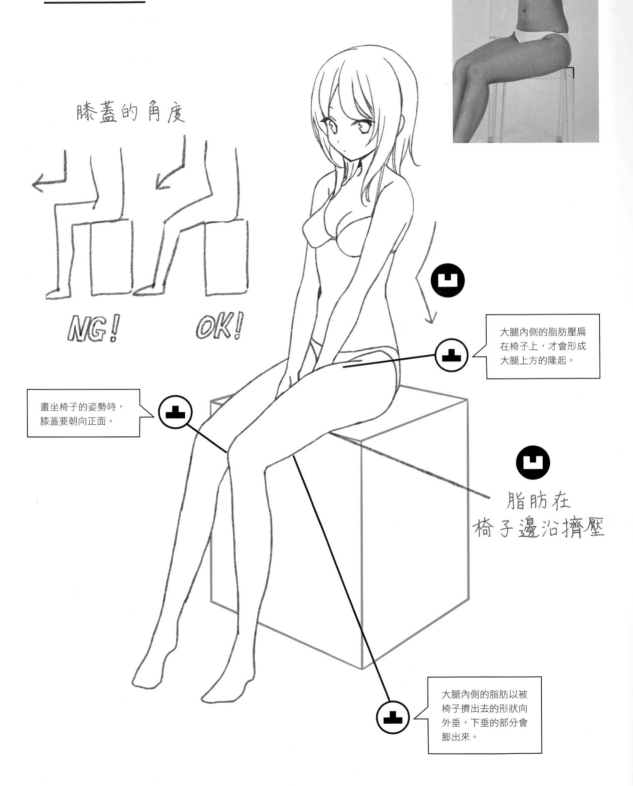

膝蓋的角度

NG!　　　OK!

大腿內側的脂肪壓扁在椅子上，才會形成大腿上方的隆起。

畫坐椅子的姿勢時，膝蓋要朝向正面。

脂肪在椅子邊沿擠壓

大腿內側的脂肪以被椅子擠出去的形狀向外垂，下垂的部分會膨出來。

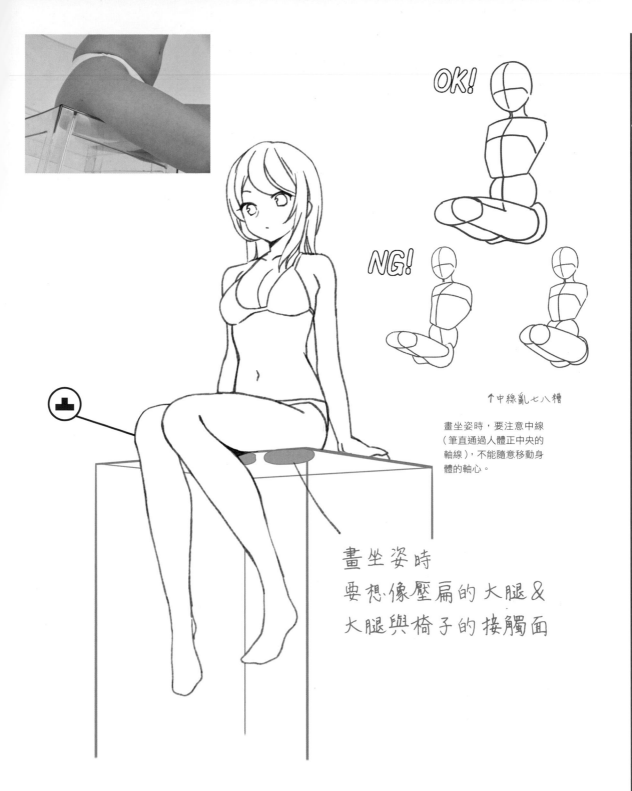

OK!

NG!

↑中線亂七八糟

畫坐姿時，要注意中線
（筆直通過人體正中央的
軸線），不能隨意移動身
體的軸心。

畫坐姿時
要想像壓扁的大腿&
大腿與椅子的接觸面

擠壓大腿脂肪
展現女性的柔美

從流暢的女體曲線
誘引看不見的部分

▶ 躺臥的姿勢

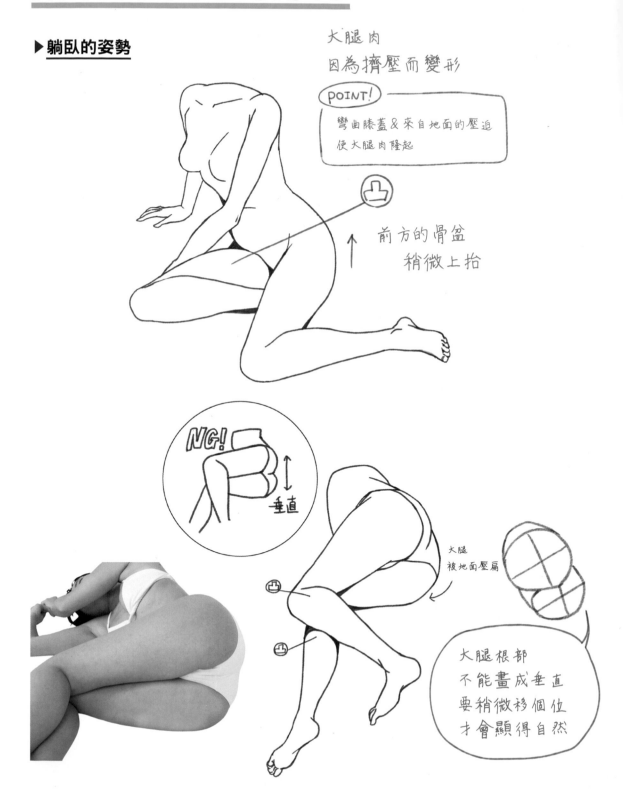

大腿肉
因為擠壓而變形

POINT!
彎曲膝蓋＆來自地面的壓迫
使大腿肉隆起

前方的骨盆
稍微上抬

NG!
垂直

大腿
被地面壓扁

大腿根部
不能畫成垂直
要稍微移個位
才會顯得自然

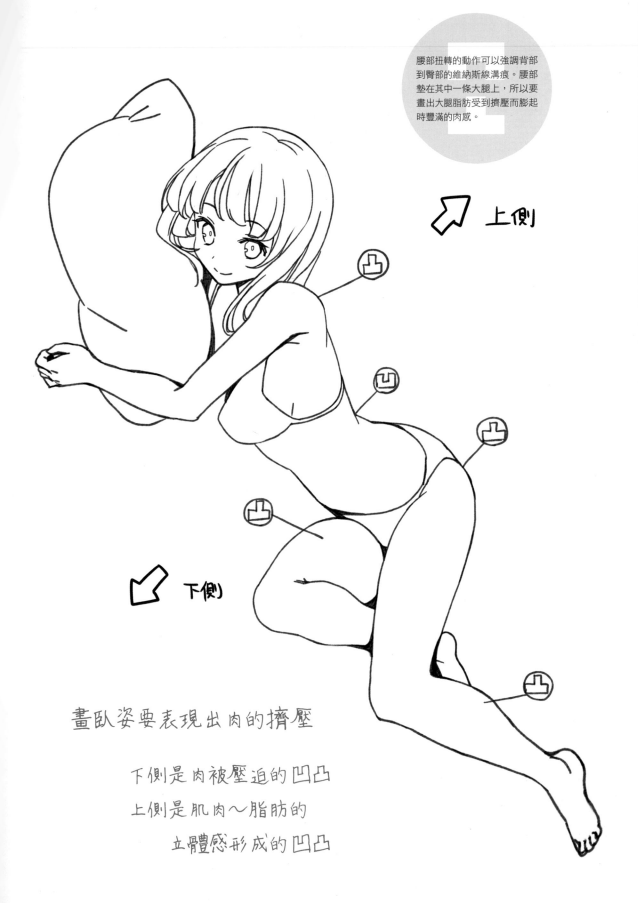

腰部扭轉的動作可以強調背部
到臀部的維納斯線溝痕。腰部
墊在其中一條大腿上，所以要
畫出大腿脂肪受到擠壓而膨起
時豐滿的肉感。

上側

下側

畫臥姿要表現出肉的擠壓

下側是肉被壓迫的凹凸
上側是肌肉～脂肪的
　　立體感形成的凹凸

07 手、腳的凹凸畫法

手腳的凹凸受到骨骼很大的影響。手腳具備多個關節，以便做出細微的動作，表面凸起和凹陷的地方也非常多。若想畫出細長又柔美的手指，就要好好理解手的構造。

▶手和指的考察

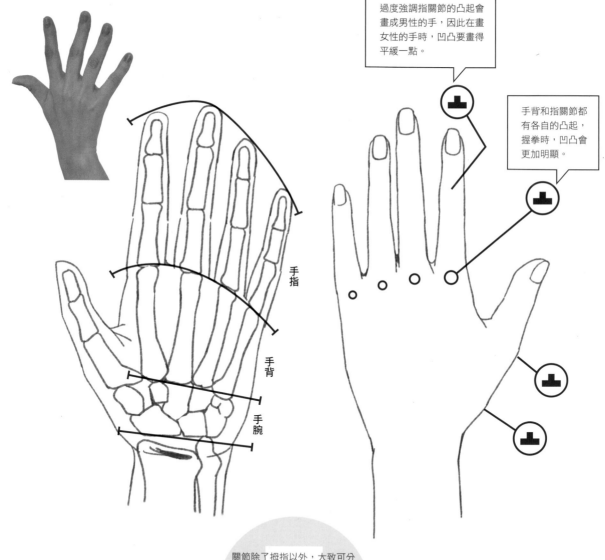

過度強調指關節的凸起會畫成男性的手，因此在畫女性的手時，凹凸要畫得平緩一點。

手背和指關節都有各自的凸起，握拳時，凹凸會更加明顯。

手指

手背

手腕

關節除了拇指以外，大致可分為3個區塊，分別是手腕、手背和手指。手背的骨骼形狀稍微往內側彎，以拱門狀排列而成，與手指相連的關節處則會凸起。

畫出女性靈巧手指的重點
在於骨骼的變形

▶ **手、腳的表現**

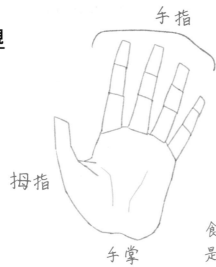

手指

分成簡單的
區塊部位
來思考

拇指

手掌

食指～小指乍看之下
是筆直排列
但實際上是以放射狀展開

拇指關節比其他手指
特殊一點
手背的關節可以大幅動作

握拳時
朝向中央

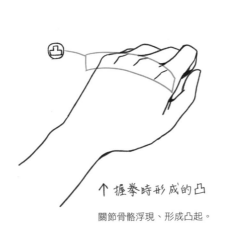

↑ 握拳時形成的凸

關節骨骼浮現、形成凸起。

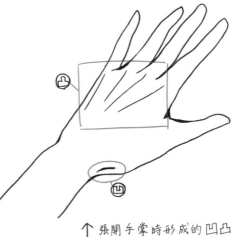

↑ 張開手掌時形成的凹凸

手背部分會沿著肌腱形成凹凸。

描繪手部要從整體深入細節
注意畫出立體感的結構

▶ **畫手的訣竅**

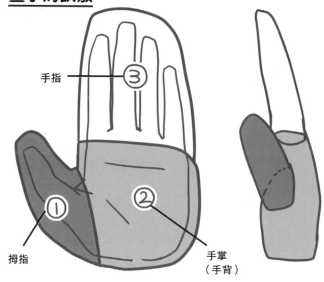

手指 ③

拇指 ①

② 手掌
（手背）

不妨把手想像成一副連指手套，掌握整隻手的大致輪廓。

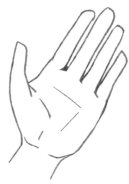

以中指為中心呈山形，掌握大致的手指輪廓線。

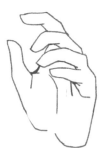

注意手背的關節曲線，將凹凸畫成閃電形的感覺。

畫彎曲的手指時，要強調手背的關節凹凸來掌握大致的輪廓。

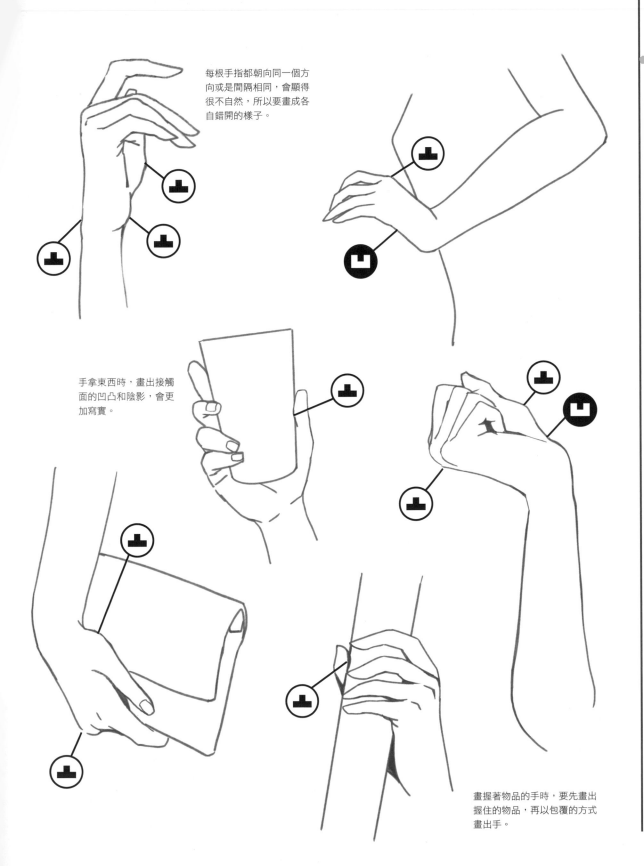

每根手指都朝向同一個方向或是間隔相同，會顯得很不自然，所以要畫成各自錯開的樣子。

手拿東西時，畫出接觸面的凹凸和陰影，會更加寫實。

畫握著物品的手時，要先畫出握住的物品，再以包覆的方式畫出手。

足弓與腳跟的凹凸
藉變形畫出優美輪廓

▶ **腳的考察**

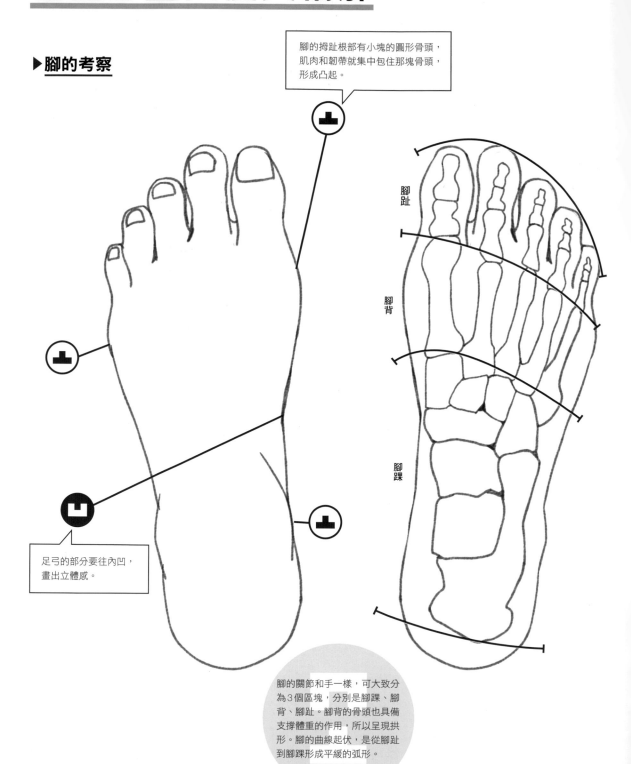

腳的拇趾根部有小塊的圓形骨頭，肌肉和韌帶就集中包住那塊骨頭，形成凸起。

足弓的部分要往內凹，畫出立體感。

腳趾

腳背

腳踝

腳的關節和手一樣，可大致分為3個區塊，分別是腳踝、腳背、腳趾。腳背的骨頭也具備支撐體重的作用，所以呈現拱形。腳的曲線起伏，是從腳趾到腳踝形成平緩的弧形。

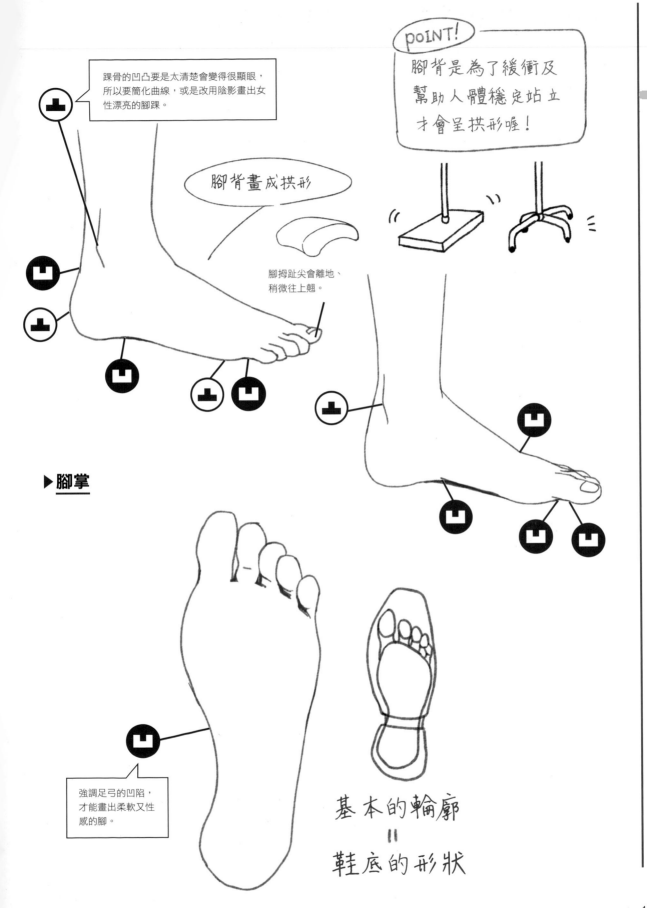

踝骨的凹凸要是太清楚會變得很顯眼，
所以要簡化曲線，或是改用陰影畫出女
性漂亮的腳踝。

POINT!
腳背是為了緩衝及
幫助人體穩定站立
才會呈拱形喔！

腳背畫成拱形

腳拇趾尖會離地、
稍微往上翹。

▶腳掌

強調足弓的凹陷，
才能畫出柔軟又性
感的腳。

基本的輪廓
＝
鞋底的形狀

▶各式各樣的腳部表現

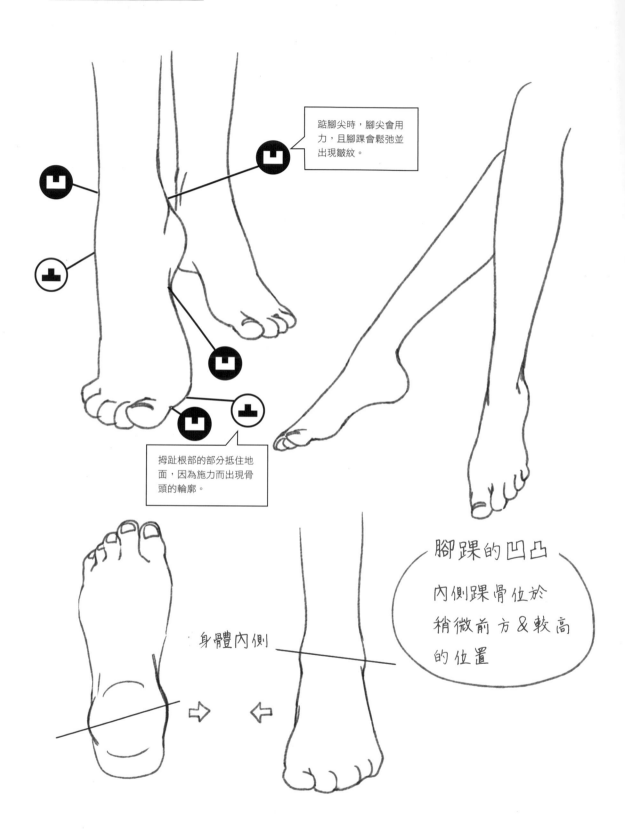

踮腳尖時，腳尖會用力，且腳踝會鬆弛並出現皺紋。

拇趾根部的部分抵住地面，因為施力而出現骨頭的輪廓。

身體內側

腳踝的凹凸

內側踝骨位於稍微前方&較高的位置

注意骨骼呈拱形
畫出足弓豐滿的凹凸

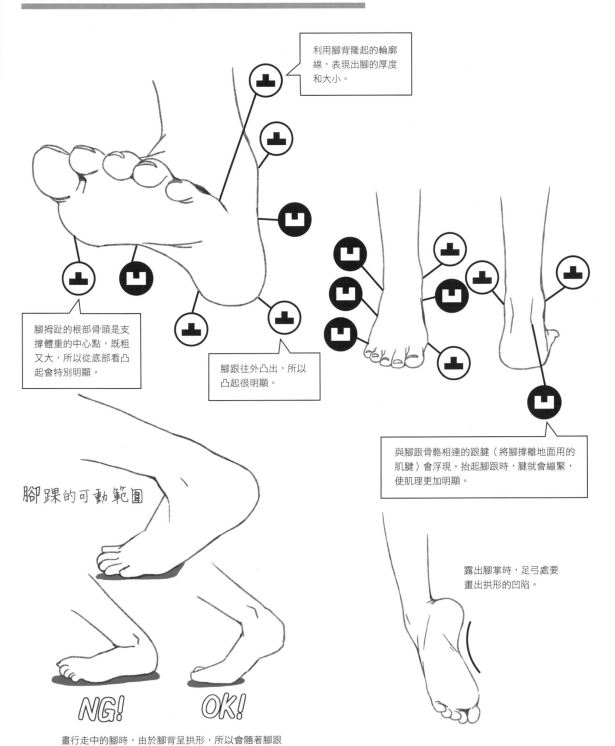

利用腳背隆起的輪廓線，表現出腳的厚度和大小。

腳拇趾的根部骨頭是支撐體重的中心點，既粗又大，所以從底部看凸起會特別明顯。

腳跟往外凸出，所以凸起很明顯。

與腳跟骨骼相連的跟腱（將腳撐離地面用的肌腱）會浮現。抬起腳跟時，腱就會繃緊，使肌理更加明顯。

腳踝的可動範圍

露出腳掌時，足弓處要畫出拱形的凹陷。

NG!　　OK!

畫行走中的腳時，由於腳背呈拱形，所以會隨著腳跟的動作一併活動。

143

【作者簡介】

玖住

自由插畫家。

目前從事角色設計、社群網路遊戲、書籍的插畫工作。

擅長色調沉穩的少女插畫。

身體的輪廓、頭髮的流向，再簡單的部分也能畫出滿滿的「萌點」。

Twitter：@ksm_nove

Nyotai no Outotsu Zukan Shibou to Ubuge ga Tsukuru In'ei to Kyokusen Copyright © 2019
KUSUMI © 2019 GENKOSHA CO., LTD.
Originally published in Japan by GENKOSHA C., LTD.,
Chinese (in traditional character only) translation rights arranged
with GENKOSHA CO., LTD., through CREEK & RIVER Co., Ltd.

Original Japanese Edition Staff

Cover Illustration/Drawing and explanation: Kusumi
Drawing cooperation: Mijinko Okoku
Model: Negi Kujyo

Layout design: SideRanch(Himitsu Yamamori)
Cover design: Mitsugu Mizobata(ikaruga.)
Photographs: Nobuhiro Shimoyama
DTP: Kentaro Inoue(CIRCLEGRAPH)
Editing: SideRanch, Miu Matsukawa,Maya Iwakawa, Atelier Kochi
Proof reading: Yuko Sasaki
Planning and editing:Sahoko Hyakutake(GENKOSHA CO., Ltd.)

凹凸女體繪畫祕訣

出　　　版／楓書坊文化出版社
地　　　址／新北市板橋區信義路163巷3號10樓
郵 政 劃 撥／19907596　楓書坊文化出版社
網　　　址／www.maplebook.com.tw
電　　　話／02-2957-6096
傳　　　真／02-2957-6435
作　　　者／玖住
翻　　　譯／陳聖怡
責 任 編 輯／江婉瑄
內 文 排 版／洪浩剛
港 澳 經 銷／泛華發行代理有限公司
定　　　價／380元
出 版 日 期／2020年11月

國家圖書館出版品預行編目資料

凹凸女體繪畫祕訣 / 玖住作；陳聖怡譯.
-- 初版. -- 新北市：楓書坊文化, 2020.11
　　面；　　公分

ISBN 978-986-377-638-3（平裝）

1. 人體畫　2.女性　3.繪畫技法

947.2　　　　　　　　　109014810